透過**照片**與**圖解**

完全掌握

脖子‧肩膀‧手臂的畫法

沒有犯過這種錯誤嗎

啊咧咧？我畫的脖子和肩膀線條太直了，可能有點不自然？

你是不是忽略了肩膀的肌肉？

提示在 P13 ➡

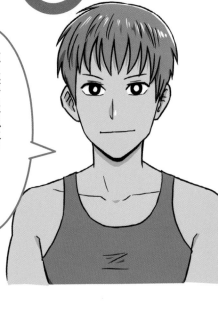

肩膀的位置在這一帶適合嗎？

肩膀沒有那麼往前喔。

提示在 P15 ➡

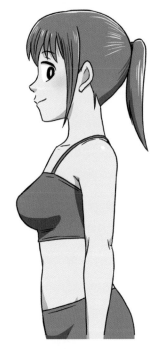

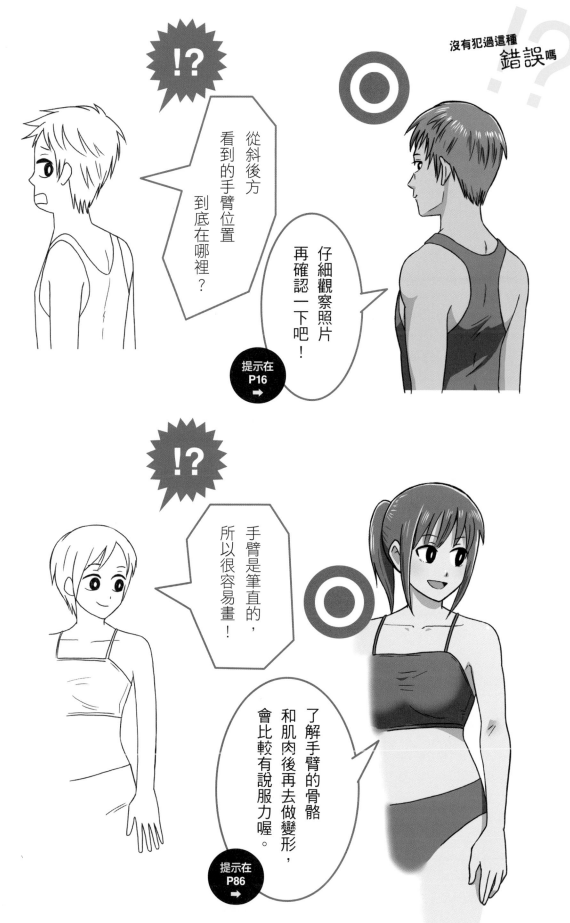

咦？我畫的肩膀有確實往上抬嗎？

肩膀是很常活動的部位喔。

提示在 P60 ➡

我真的很不會畫彎曲手臂的動作啊！

要確認肘關節的位置和動作喔！

提示在 P89 ➡

我本來是要畫將手臂往前伸的動作，來表現「那麼大家一起開始吧！」這句話……

往前伸的手臂很難畫對吧？透過照片確認一下肩膀和手臂的展現方式吧！

提示在 P72-75 ➡

不只是腦海中的印象，還要仔細觀察實際物體和照片，這就是進步的第一步。

本書刊載了許多照片，這些照片是以上半身為主，從眾多方向視角去拍攝的，所以很適合拿來練習描繪人體！

那麼，我們就開始學習「脖子・肩膀・手臂的畫法」囉！➡

目次

Contents

3 章 | 伸展手臂的動作……59

┌ **人體・活動方式** 研 究 室 ……60 ─
鎖骨和肩胛骨的關係
能活動到什麼程度？／肩膀活動的構造

第 4 章 | 彎曲手肘的動作……85

第 5 章 | 能看見腋下的大動作……111

6章 加入扭動的動作類姿勢……135

人體・活動方式 研 | 究 | 室 ……136

脊椎的構造
扭動的動作是如何形成的？

1章

**充分理解
脖子和肩膀的構造吧！**

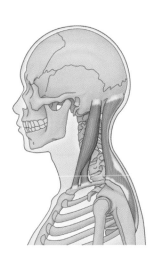

頭和脖子的關係

遇到「雖然會畫臉了，但畫不出臉下方的肩膀」這種情況時，首先就是要理解頭（頭骨）和脖子是如何連接的。

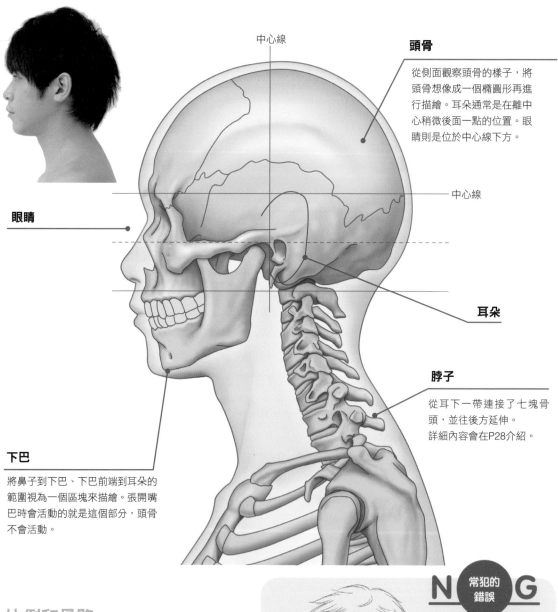

中心線

頭骨

從側面觀察頭骨的樣子，將頭骨想像成一個橢圓形再進行描繪。耳朵通常是在離中心稍微後面一點的位置。眼睛則是位於中心線下方。

中心線

眼睛

耳朵

脖子

從耳下一帶連接了七塊骨頭，並往後方延伸。
詳細內容會在P28介紹。

下巴

將鼻子到下巴、下巴前端到耳朵的範圍視為一個區塊來描繪。張開嘴巴時會活動的就是這個部分，頭骨不會活動。

▶比例和骨骼

這是一般人的骨骼圖。描繪時可以將頭骨視為一個接近正圓的橫長橢圓形，耳朵後方的後頭部會有一個厚度。此外，頸椎骨在脊椎側會彎曲，所以可以知道脖子是傾斜的。
下巴長度也會根據年齡和性別而不同。描繪時也要事先確認眼睛和耳朵的位置。

N G 常犯的錯誤

這是從頭的中心垂直連接脖子的範例。改變畫法，將脖子從後頭部往後方傾斜連接。

試著觀察脖子和肩膀

接著就來比較多種方向視角的照片和骨骼圖，慢慢確認從肩膀到身體的連接狀態。

正面

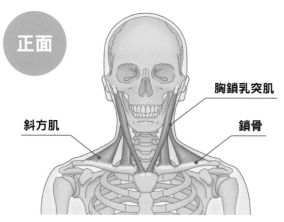

斜方肌
胸鎖乳突肌
鎖骨

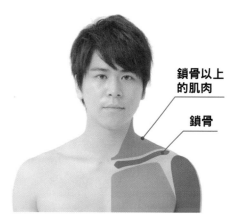

鎖骨以上的肌肉
鎖骨

▶骨骼圖

為了活動脖子而移動的最大肌肉，就是位於頸椎骨左右的「**胸鎖乳突肌**」。這塊肌肉從耳朵後方延伸，與前面的「**鎖骨**」相連。鎖骨也是會顯露在身體表面的大骨頭，所以會成為描繪時的重點。

能在脖子後方看到的骨頭，是包覆脖子和背部的「**斜方肌**」，從脖子到肩膀的線條會因為這塊肌肉形成曲線。另外，從圖中也可以知道肩關節的位置，是位於鎖骨下方。

▶以顏色區分重點

以顏色區分顯示脖子和肩膀的主要部分。

● 綠色＝脖子～肩膀的肌肉（鎖骨以上的肌肉）
● 藍色＝鎖骨
● 黃色＝胸部的肌肉
● 紅色＝手臂

描繪脖子的動作時，最重要的就是**脖子肌肉**和**鎖骨**這兩部分。

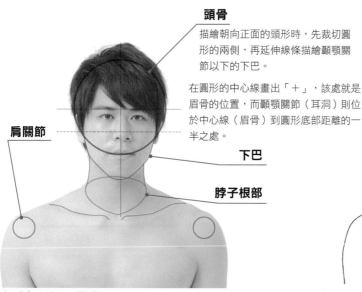

頭骨

描繪朝向正面的頭形時，先裁切圓形的兩側，再延伸線條描繪顳顎關節以下的下巴。

在圓形的中心線畫出「＋」，該處就是眉骨的位置，而顳顎關節（耳洞）則位於中心線（眉骨）到圓形底部距離的一半之處。

肩關節

下巴

脖子根部

▶比例和骨骼

描繪頭骨時，可以以圓形為基礎。接著在其下方描繪下巴部分。描繪時並沒有脖子根部的部分，但在鎖骨上方一帶畫出草圖後，就容易打造出形狀。

▶以線稿表現

要注意來自模特兒斜上方的光線，以淺色線條描繪鎖骨或喉結後，會更加增添表現力。

從脖子到肩膀的線條，要描繪出肩膀肌肉的曲線，以及脖子到肩關節之間的連接狀態。

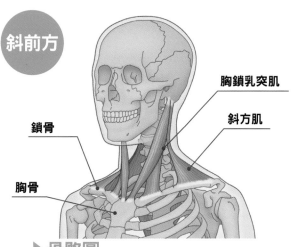

斜前方

鎖骨

胸骨

胸鎖乳突肌

斜方肌

▶骨骼圖

從耳朵後方往身體中心延伸的「胸鎖乳突肌」也和鎖骨、胸骨相連。肋骨會打造出胸部的曲線。鎖骨會在後面彎曲,與肩關節相連。

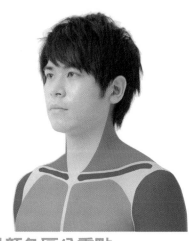

▶以顏色區分重點

透過圖示可以知道位於後方的手臂被厚實的胸部遮住了。脖子的肌肉也因為拍攝角度是傾斜的,導致左右兩邊看起來不一樣。

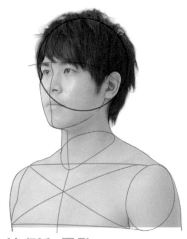

▶比例和骨骼

以傾斜角度觀看時,最重要的就是**掌握臉或身體的中心線**。透過草圖確認左右肩關節的位置,以橢圓形來捕捉脖子根部的形狀,就很容易描繪出來。

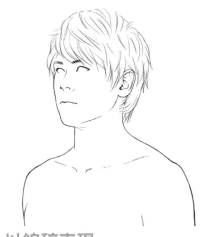

▶以線稿表現

要注意模特兒耳後(後頭部)呈現的線條走向,再描繪肩膀肌肉到手臂根部的線條。要留意這是以傾斜角度觀看,並確認胸部的厚度。

N 常犯的錯誤 **G**

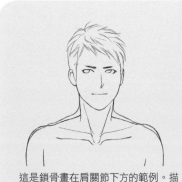

無法完整捕捉從傾斜角度觀看的後頭部厚度以及圓弧。描繪頭髮時,也要留意頭髮下方的骨骼。

這是鎖骨畫在肩關節下方的範例。描繪肩膀肌肉(斜方肌)後,要記得將鎖骨畫在肩關節上方。

這是從耳下垂直連接脖子的範例。從傾斜角度觀看的脖子,也要畫成像是從後頭部連通耳後一樣。

側面

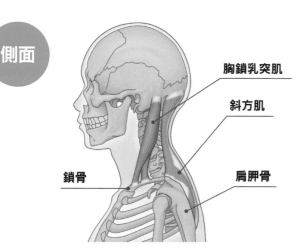

胸鎖乳突肌

斜方肌

鎖骨

肩胛骨

▶骨骼圖

要確認頭骨的厚度或脖子傾斜連接的狀態。而且也要確認從身體中心相連到肩膀上面的鎖骨、肩關節的位置。

▶以顏色區分重點

要確認從脖子後面往鎖骨傾斜延伸的胸鎖乳突肌的凹凸狀態、肩膀的圓弧。跟靠近背部的後側相比，肩膀前側比較圓潤。

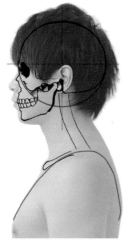

▶比例和骨骼

也要注意從側面觀看時的耳朵位置。在頭骨中心能看到的洞孔就是耳朵。分割成眼前和後方的話，就能知道是從中心連到後面。

▶以線稿表現

要注意脖子是傾斜連接的，並描繪出喉結和鎖骨的隆起狀態，以及從脖子後面到背部的平緩曲線。

耳朵的位置在哪裡？

Point
重點
解說

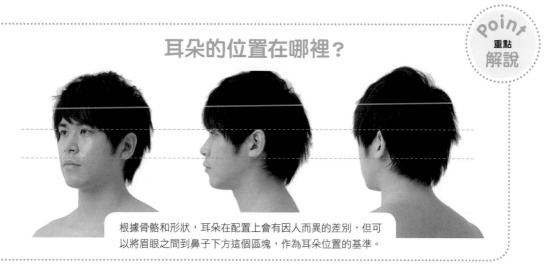

根據骨骼和形狀，耳朵在配置上會有因人而異的差別，但可以將眉眼之間到鼻子下方這個區塊，作為耳朵位置的基準。

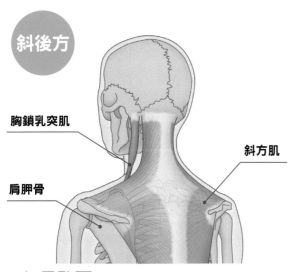

胸鎖乳突肌

斜方肌

肩胛骨

▶骨骼圖

大範圍包覆脖子後面和背部的肌肉就是「斜方肌」。斜方肌也貼著肩胛骨。從耳後延伸到脖子前面的肌肉則是胸鎖乳突肌。

▶以顏色區分重點

畫出背部的中心線，確認左右兩肩的展現方式。也要確認脖子是傾斜連接的狀態。

● 綠色＝背部
● 紅色＝脖子和手臂

▶比例和骨骼

從後頭部的中心線描繪出傾斜連接的脖子，以S形般的曲線來掌握往背部的線條。

▶以線稿表現

像是覆蓋在脖子的線條畫上一樣，描繪出左肩的主線後，就能表現從斜後方觀看的背部。

N G 常犯的錯誤

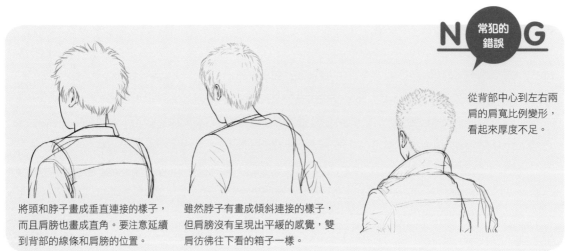

將頭和脖子畫成垂直連接的樣子，而且肩膀也畫成直角。要注意延續到背部的線條和肩膀的位置。

雖然脖子有畫成傾斜連接的樣子，但肩膀沒有呈現出平緩的感覺，雙肩彷彿往下看的箱子一樣。

從背部中心到左右兩肩的肩寬比例變形，看起來厚度不足。

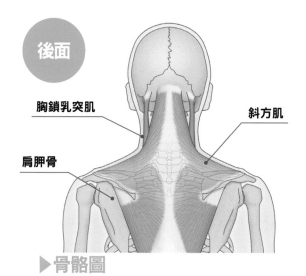

後面

胸鎖乳突肌

斜方肌

肩胛骨

▶骨骼圖

斜方肌從脖子根部延伸到肩關節，覆蓋背部中央。

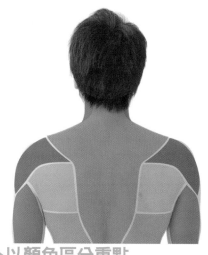

▶以顏色區分重點

以顏色區分延伸到脖子後面、肩膀的肌肉。要注意扁平的菱形部分。

● 綠色＝背部（主要是斜方肌）
● 紅色＝胸鎖乳突肌・肩膀・手臂

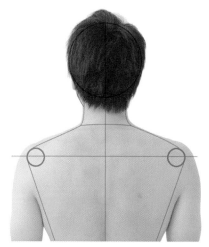

▶比例和骨骼

從脖子到肩胛骨是平緩傾斜的狀態，將雙肩到腰部的區塊想像成倒三角形，再畫出草圖。

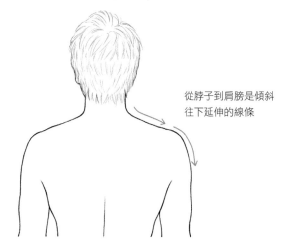

從脖子到肩膀是傾斜往下延伸的線條

▶以線稿表現

與從身體前面觀看相比，從背影比較能確認背部是呈現倒三角形。描繪出背部的線條來表現人體。

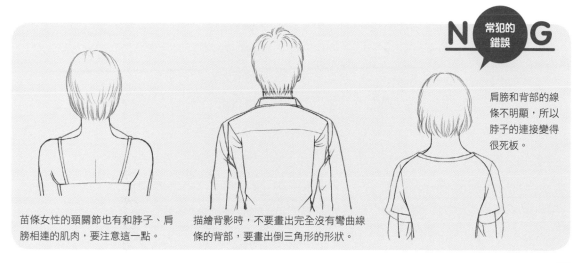

NG 常犯的錯誤

肩膀和背部的線條不明顯，所以脖子的連接變得很死板。

苗條女性的頸關節也有和脖子、肩膀相連的肌肉，要注意這一點。

描繪背影時，不要畫出完全沒有彎曲線條的背部，要畫出倒三角形的形狀。

17

俯視和仰視的研究

之前是人物出現在視線高度的構圖，但如果將觀看角度改成從上（俯視）和從下（仰視）的話，會變成怎樣呢？

俯視

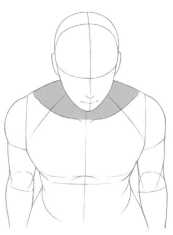

以俯視角度往下看的話，可以確認身體具有像橄欖球般的厚度。

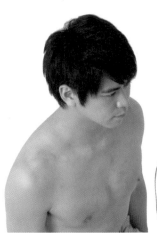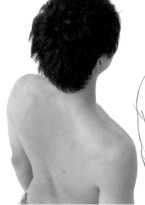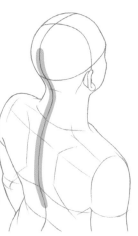

在後方的肩膀只能看到些許部分。

從後頭部到背部的彎曲弧度是描繪重點。

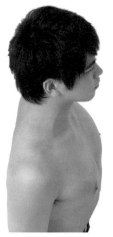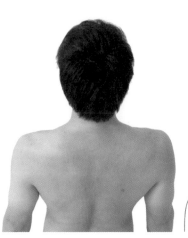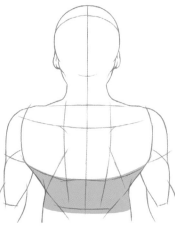

如果是俯視的話，人體朝向側面時也能看到位於後方的肩膀。

因為是俯視角度，從背部到腰部的範圍看起來會變瘦。

仰視

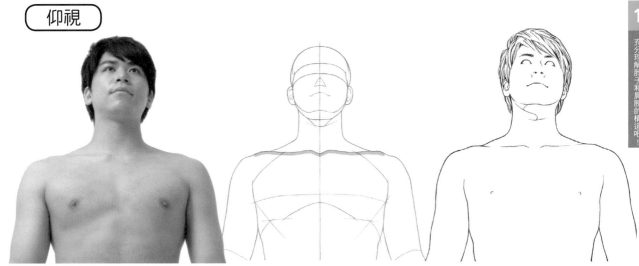

以仰視角度觀看，雙肩和鎖骨看起
來是排成一列。

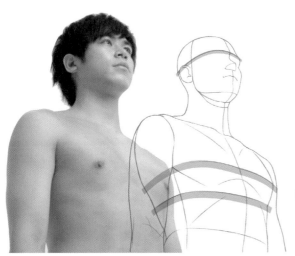

像是要描繪從下朝上的彎曲弧度一
樣來掌握人物線條。

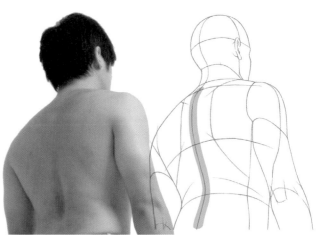

畫出對角線，再畫出中心線就能取得平
衡。能掌握從背部到腰部的S形線條。

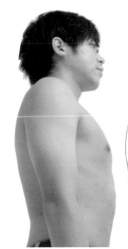

因為是仰視角度，所以能確認下巴
下方的空間。

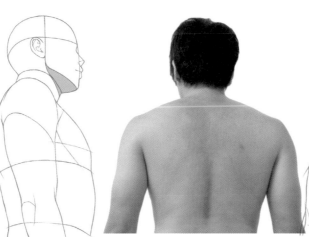

透過由下往上看的角度，倒三角形
的形狀會更加明顯。

如果是穿襯衫或西裝外套的話？

襯衫的領子是感覺很難描繪的物件之一。首先，不要採取俯視或仰視的角度，而是以和眼睛視線等高的狀態來觀察人物。

▶斜前方

▶開領襯衫

領子像是繞到脖子後面一樣，包覆著脖子。男女襯衫的鈕釦不在同一邊，男性襯衫是左邊疊在上面（女性襯衫是右邊疊在上面）。

▶以顏色區分重點和線稿

領子會翻折起來。根據翻折情況會呈現出眼前的表面部分和在後方的內裡部分，要特別注意這一點。

▶正面

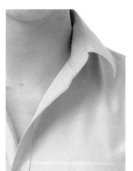

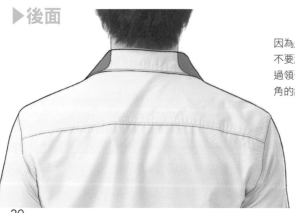

▶側面

解開第一顆鈕釦，領子是呈現立領狀態，所以有著色的部分會浮現出來。從側面看到的領子，要畫出如→（箭頭）般的線條走向，這是描繪重點。

▶後面

▶斜後方

因為是打開領子的狀態，所以不要沿著脖子的圓弧，而是透過領子後面和側邊，畫出有稜角的線條走向。

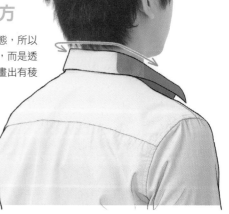

▶斜前方

▶襯衫＋西裝外套

女性骨骼是肩寬狹小纖細，呈現出平緩的圓弧，但穿在襯衫上的西裝外套有墊肩，所以雖然留下圓潤感，但也要畫成有稜角、有角度的肩膀線條。

▶以顏色區分重點和線稿

西裝外套的前釦是扣上的（男性是左邊在上面），所以領子要沿著胸部線條往中心延伸。要注意領子的平緩曲線。

▶正面

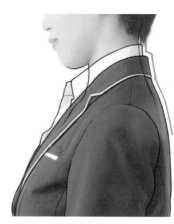

▶側面

這是在襯衫上穿著厚重西裝外套的狀態。翻折的西裝外套領子在最外圍。

▶後面

裡面的襯衫被西裝外套的領子壓住，所以可以確認襯衫領子要畫出圓弧角度。

▶斜後方

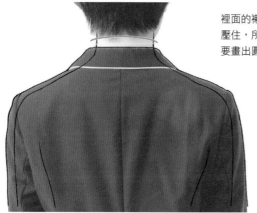

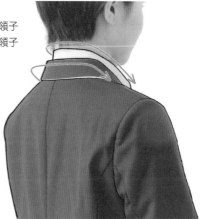

俯視時的領子形狀

如果變成從上往下看的構圖（俯視）時，會是什麼情況？在此將領子的曲線以顏色和線條來表示。

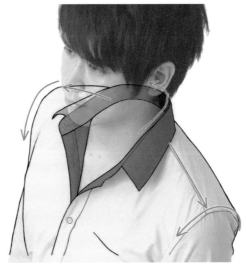

▶斜前方

因為是從上往下看的角度，所以可以清楚看到肩膀上面的狀態。也可以確認領子要畫成繞到後面的樣子。

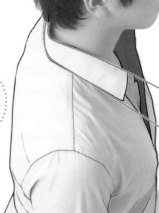

▶側面

Point 重點解說

比較一下

平行的視線（正面）

就像透過俯視構圖可以知道肩膀上面狀態一樣，領子打開後，也能清楚看到上面的情況。

俯視（正面）

▶後面

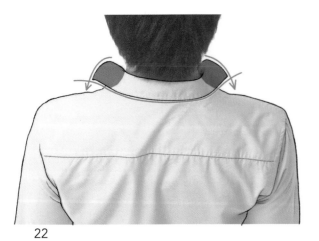

▶斜後方

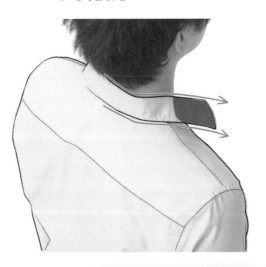

▶斜前方

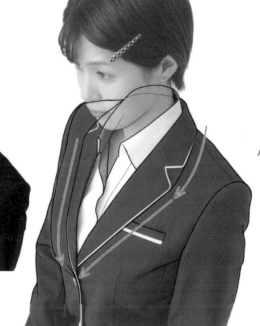

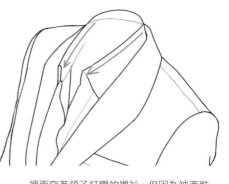

裡面穿著領子打開的襯衫，但因為被西裝外套的領子壓住，所以可以確認描繪時，要畫出襯衫領子稍微靠攏一點的線條走向。

▶側面

比較一下

Point
重點
解說

即使是西裝外套，也能清楚看到肩膀上面的狀態。

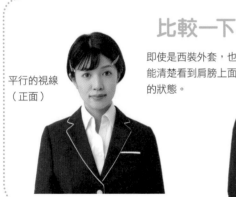

平行的視線
（正面）

俯視
（正面）

▶後面

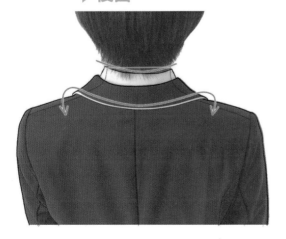

▶斜後方

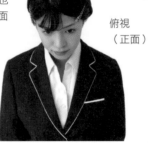

仰視時的領子形狀

如果變成從下往上看的構圖（仰視）時，又會是什麼情況？來確認一下領子的展現方式。

▶斜前方

仰視角度可以清楚看到雙肩、和雙肩相連的鎖骨，以及肩膀的圓弧。

▶側面

比較一下

透過仰視的構圖可以看到領子的內側。

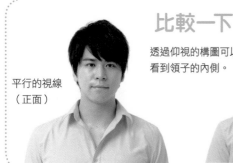

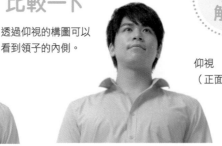

平行的視線（正面）

仰視（正面）

Point
重點
解說

從下面往上看的角度，領子或肩膀看起來像是與臉或脖子重疊。

▶後面

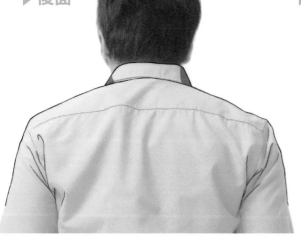

▶斜後方

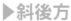

24

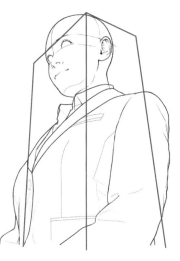

▶斜前方

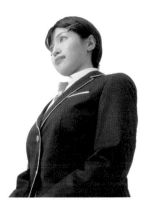

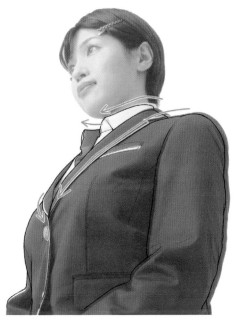

這是從下往上的角度，需要使用透視圖，朝上的頭看起來小小的。

▶側面

Point
重點
解說

比較一下

平行的視線
（正面）

確認一下仰視時襯衫和西裝外套的領子形狀。

仰視
（正面）

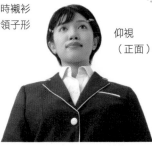

▶後面

▶斜後方

25

其他衣服要如何描繪？

在此為大家介紹三種類型的領子形狀。想像衣服下的人體，試著描繪看看吧。

連帽外套　令人意外的是這種衣服脖子的開口很大。因為材質厚實的情況偏多，所以要描繪出帶點寬鬆舒適的感覺。要注意衣服上的帽子會垂向背部。

立領學生服　衣服好像緊密地貼著脖子，實際上稍微有點空間（因為衣領和白襯衫的領子在內側的緣故）。解開領子上的鉤鉤後，變得稍微寬鬆點的狀態，可以看見衣服內側，所以畫法也會改變。

領巾　和立領學生服相比，領巾會比較大範圍地包覆住脖子，布會貼在下巴附近。綁領巾的方法豐富多變，所以試著描繪出各種綁法。

2

試著
活動脖子吧！

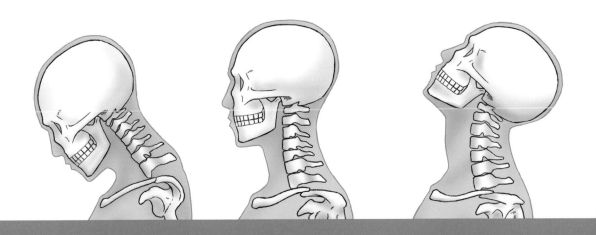

脖子有七塊骨頭

支撐頭骨的脖子骨頭稱為「頸椎」，是由七塊像環狀一樣的骨頭重疊在一起。頸椎會隨著肌肉的收縮而彎曲，所以頭能隨意活動。

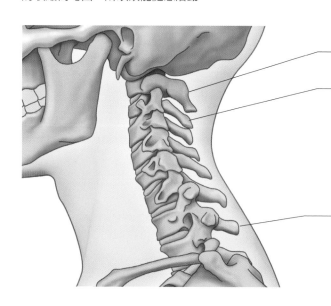

頸椎

第一頸椎（寰椎）

第二頸椎（樞椎）

最上面的骨頭稱為「寰椎」，與頭骨相連。
與這個「寰椎」結合的第二塊骨頭「樞椎」就位於其下方。

第七頸椎（隆椎）

往下延伸時，脖子後面會有一個鼓起來的突起物，這就是「隆椎」。

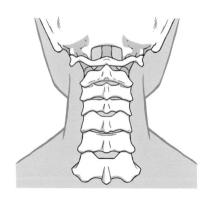

這是從後面觀看的樣子。第一塊的「寰椎」藉由關節與頭骨相連。

頸椎由骨頭重疊形成，可以像發條玩具蛇一樣活動，所以能做出往前倒、往後倒的動作，以及往左右搖晃的動作。

Point
重點
解說

水平轉動的關鍵——「齒突」

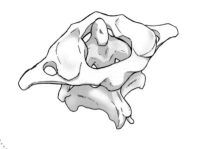

七塊骨頭中，能做出特別重要動作的就是上面兩塊頸椎——「寰椎」和「樞椎」，這兩塊頸椎的機能與其他五塊不同。

第二塊「樞椎」的突起會在第一塊「寰椎」的骨環中與其結合，成為水平轉動脖子（往側面轉動）時的軸心。這個突起就稱為「齒突」，如果讓這個地方受傷，要轉動脖子就會很辛苦。

朝向側面的動作

人的頭平均可以朝向側面往左右各旋轉 60 度。

頸椎（脖子的七塊骨頭）中，上面兩塊的「寰椎」和「樞椎」是往側面活動的基礎，再加上脖子的肌肉「胸鎖乳突肌」和「頸夾肌」的動作，就能使頭朝向側面。脖子本身是將頸椎最上面的寰椎位置（雙耳中心下方一帶）當作軸心來水平移動，請大家記住這一點。

前後的動作

寰椎和樞椎也是脖子能做出前後動作的基準。將這兩處當作軸心，就可以前後活動頭部，動作變大時，七塊頸椎就會連動。朝下用力活動時，第七頸椎就會鼓起來，可以從身體表面確認這一點。

朝下

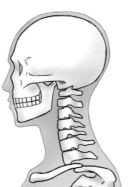

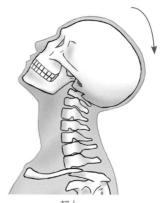
朝上

歪頭的動作

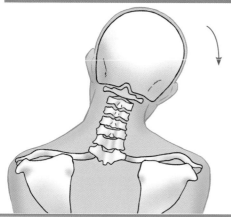

和前後動作相比，歪頭動作的可動範圍變少了。透過頸椎的動作，脖子會往旁邊傾斜，想要更彎曲時，就必須使用到脊椎。

要描繪歪頭的畫面時，要確認是只有脖子傾斜，還是連身體也一起傾斜。

360度環視！ 照片資料 ········· 朝上

平行的視線

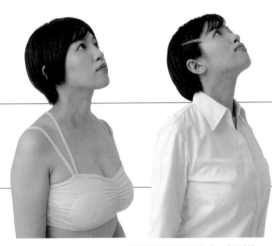

襯衫打扮的照片也會一併刊載。

俯視

仰視

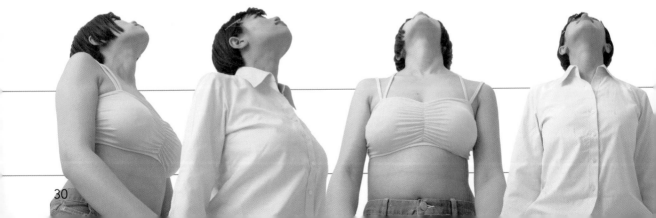

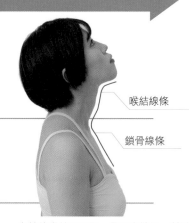

喉結線條

鎖骨線條

女性的喉結不明顯，骨頭也纖細，所以要
使用不會讓人感覺到骨骼的平滑線條去描
繪。

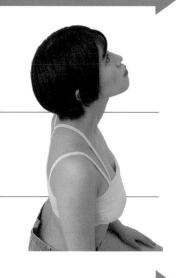

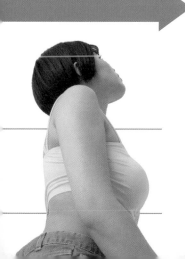

Point
重點
解說

男性的情況

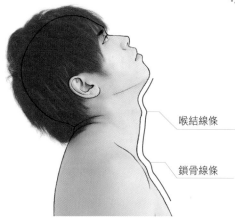

喉結線條

鎖骨線條

骨頭結實的肥胖男性喉結和鎖骨會很明顯。

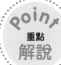

Point
重點
解說

和朝向正面時的差異

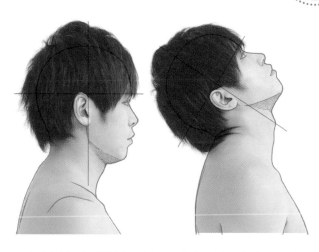

朝上的話，喉結前面會延伸出去，喉結下方部分會變硬。從後
頭部到脖子根部的範圍則會收縮，出現鬆弛感和皺紋。

Lesson 01

朝上

（俯視・斜前方）

關注焦點！

重點建議

這是從身體正面斜上方俯視肩膀的照片。在後方可以看到包覆肩關節的肩膀肌肉，肩膀上則連接著像樹木聳立般的脖子。**仔細注意鎖骨部位進行描繪，就能掌握脖子根部和肩膀上面的狀態。**

試著畫畫看 ▶

1

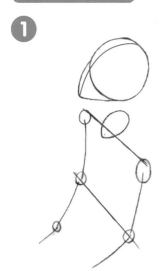

觀察頭、肩關節、脖子根部的大略位置後再描繪草圖。要注意後方手臂和眼前手臂的位置。

2

縮起來

伸長

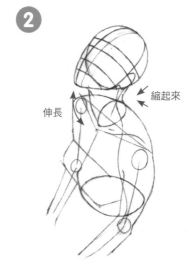

因為頭朝上，所以喉嚨這一側是伸長的，背部側的脖子則是縮起來。描繪時也要注意從頭開始往脖子、背部以及腰部的脊椎線條。

3

厚度

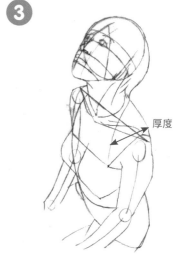

配合草圖線條描繪出胸部隆起狀態和手臂等部分。在此也要注意身體的厚度。

4

陸續畫出細節部分。

應用在插畫上

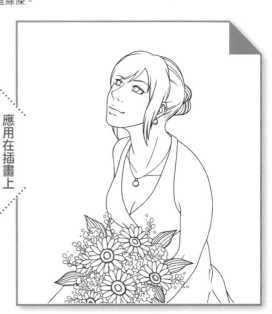

Lesson
02
朝上
（平行的視線・側面）

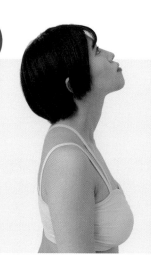

關注焦點！

重點建議

要從側面描繪肩膀，就必須注意眼前和後方的肩關節的位置。要仔細觀察，**去聯想看不見的後方肩膀**。頭會活動的部位剛好是從側面看到的耳朵一帶，將該處當作中心，掌握鼻子和後頭部的平衡。

試著畫畫看

1

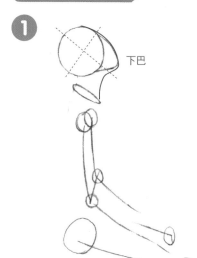

下巴

要描繪的是看上方的人物，而且是從側面觀看描繪對象，所以要將下巴的位置往上畫。雖然實際上看不見，但後方還是存在著肩膀。

2

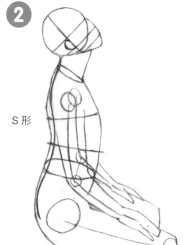

S 形

要注意眼前和後方的位置關係，再慢慢畫出草圖。也要確認 S 形的脊椎、脖子伸長和縮起來的部分。

3

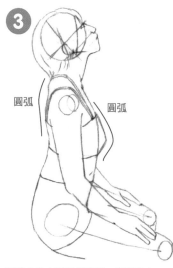

圓弧　　　圓弧

要將人物立體描繪出來，表現出身體的厚度。

4

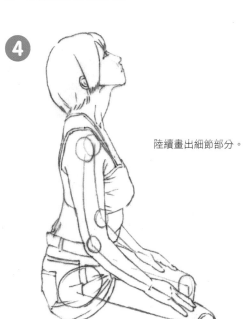

陸續畫出細節部分。

應用在插畫上

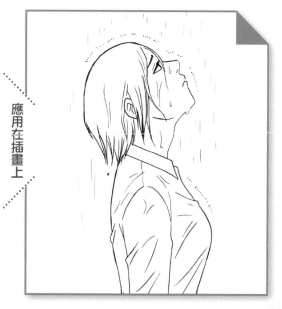

平行的視線

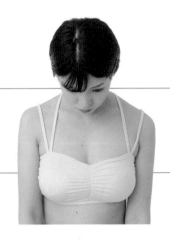 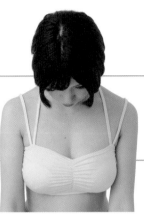

這是兩側頭髮向下垂的情況。 這是穿襯衫的情況。

俯視

這是兩側頭髮向下垂（從斜後方拍攝）的情況。 這是穿襯衫的情況。

仰視

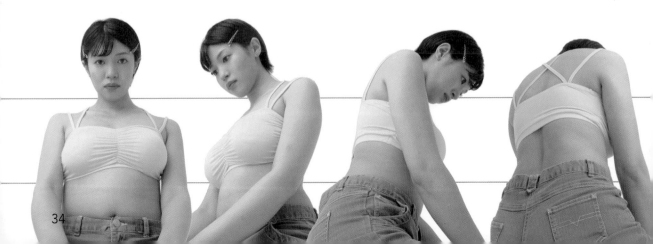

可以確認第七頸椎的狀態。
（參照 P28）

要注意斜方肌的
部分。

這是俯視時的
背影。

這是仰視時的
背影。

確認脖子的動作

朝上時，喉嚨的皮膚會變硬，喉結會變明顯，脖子後面會產生皺紋。
朝下時，喉嚨這一側會縮起來並產生皺紋，脖子後面會伸展開來，骨頭會變明顯。

Point
重點
解說

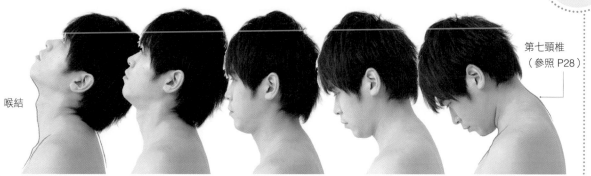

喉結

第七頸椎
（參照 P28）

關注
焦點！

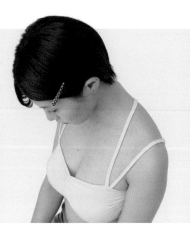

重點建議

確實畫出下巴，不要讓頭頂部往前倒，頭就不會向前彎。描繪重點就是要**好好決定脖子和頭的位置。**透過往後方的透視圖整合雙肩和雙胸的部分，再描繪位於兩個鎖骨中間的脖子根部。

試著畫畫看

①

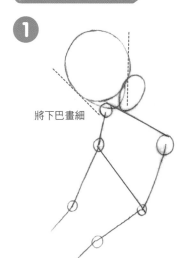

將下巴畫細

因為是從上面觀看描繪對象，所以頭頂要畫大，下巴要畫小。要確認身體關節部分的位置。

②

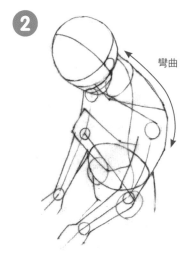

彎曲

因為頭朝下，所以脖子後面是伸展開來的，背部則是彎曲狀態。前面是縮起來的。

③

鎖骨

慢慢描繪身體曲線。確實畫出鎖骨後，就容易掌握肩膀周圍的位置。

④

陸續畫出細節部分。

應用在插畫上

Lesson 04

朝下

（俯視・側面）

這個角度脖子看起來像是從身體往正旁邊飛出去一樣，所以和 Lesson 03 一樣，最重要的就是**確實捕捉肩膀和脖子的接地面、頭和脖子的接地面**。在此也能稍微確認脖子頸椎的傾斜狀態，和第七頸椎的突起部分。

2

試著活動脖子吧！

試著畫畫看

1

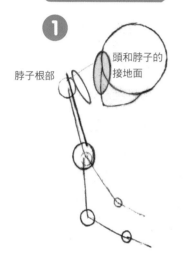

脖子根部

頭和脖子的接地面

因為頭朝下，所以頭以及脖子接觸面的展現方式，和脖子根部的連接面，在角度上是不同的。

2

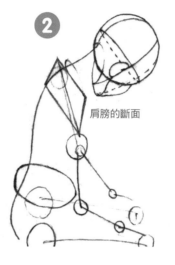

肩膀的斷面

這是稍微看得到背部的構圖。描繪從脖子到背部的線條，將肩膀斷面想像成四方形再描繪，就容易打造出形狀。

3

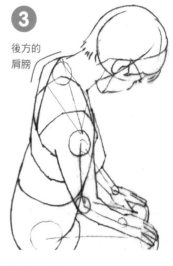

後方的肩膀

以補助線為基準，慢慢加上身體的曲線。確實畫出後方的肩膀。在背部交叉的肩帶能讓我們知道背部的中心位置。

4

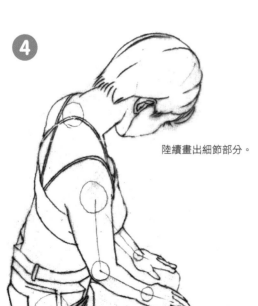

陸續畫出細節部分。

應用在插畫上

37

平行的視線

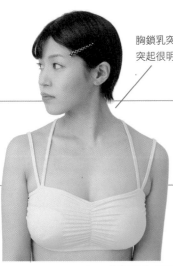

胸鎖乳突肌的突起很明顯。

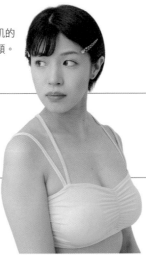

脖子朝向側面的角度最大可達 60 度左右。

俯視

仰視

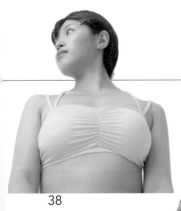
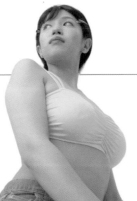
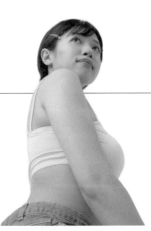

這是穿著襯衫且脖子朝向側面的例子。在此要觀察領子的展現方式。

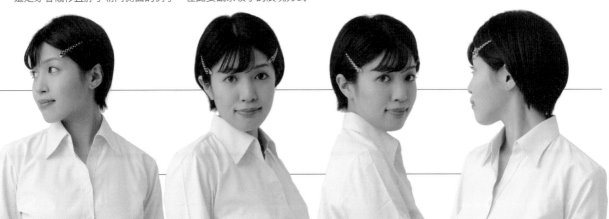

仰視的構圖，從斜前方觀看。

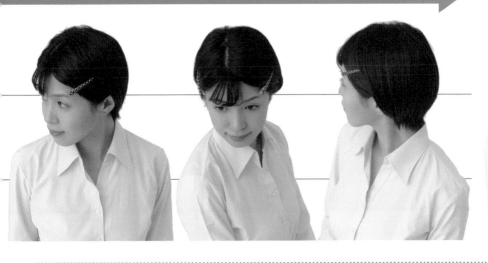
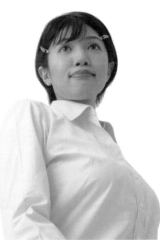

確認線條走向

在身體朝向正面的狀態下，將脖子左右扭動，朝向側面後，脖子的肌肉會變得很明顯。脖子無法完全向旁邊擺動。透過來自斜上方的光線，可以知道脖子上的影子是不一樣的。

Point
重點
解說

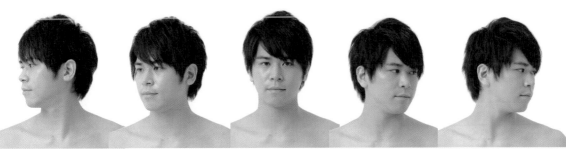

Lesson
05
朝向側面
（俯視・斜後方）

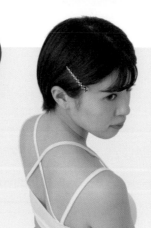

関注
焦点！

重點建議

這是脖子朝向側面時的俯視圖。在此要注意一點，人物是將連接頭和脖子的軸心（雙耳中央的下方一帶）作為中心左右轉動脖子。**轉動的不是脖子本身，要想成是頭在轉動。**脖子的描繪與朝上、朝下和歪頭的動作有關。

試著畫畫看

1

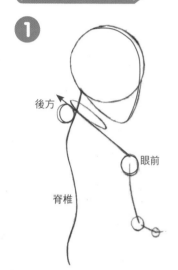

後方

眼前

脊椎

因為是從上方觀看的構圖，所以要注意距離感。畫出脊椎、脖子根部、後方及眼前肩膀的草圖。

2

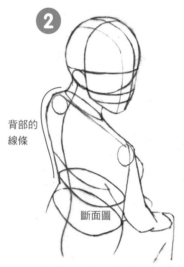

背部的線條

斷面圖

以脊椎為基準，慢慢描繪肩膀和背部的線條。描繪出身體的斷面圖後，就容易掌握身體厚度。

3

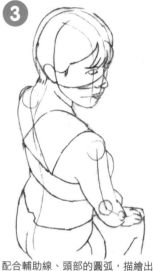

配合輔助線、頭部的圓弧，描繪出頭髮、眼睛、耳朵、鼻子和嘴巴。

4

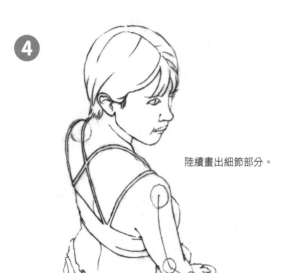

陸續畫出細節部分。

應用在插畫上

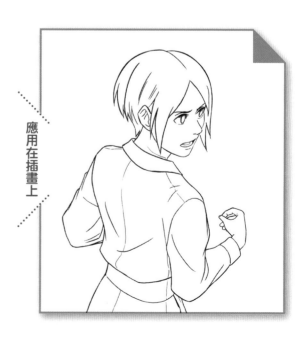

Lesson 06

朝向側面

（仰視・斜前方）

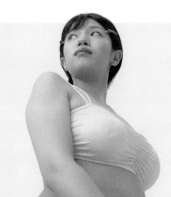

關注焦點！

重點建議

這次是相同動作的仰視構圖。可以**在肩膀後方較遠處看到脖子以及臉**，所以頭的大小會變小。要仔細考慮脖子和頭的接地面，脖子根部的位置，讓頭轉向右邊再進行描繪。

2

試著活動脖子吧！

試著畫畫看

1

眼前

後方

這是仰視的構圖。以頭部、脖子根部和肩膀位置作為基準畫出草圖，確認遠近關係。

2

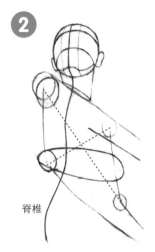

脊椎

先思考脊椎會連通哪裡再描繪出來。透過肩膀和手肘的對角線能知道中心位置，這就像是穿透後面一帶的想像圖。

3

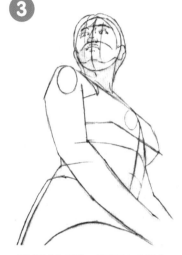

以輔助線為基準，慢慢添加身體的曲線。描繪時也要注意下巴下方的狀態。

4

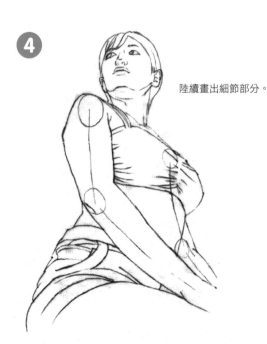

陸續畫出細節部分。

應用在插畫上

360度環視！ 照片資料 4 ····· 歪頭

平行的視線

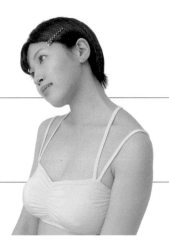 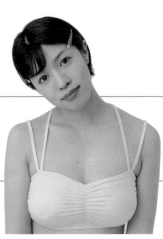 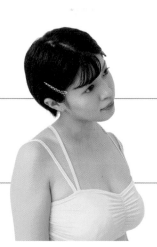 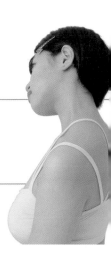

俯視

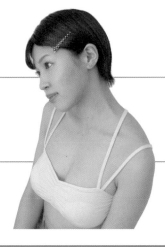 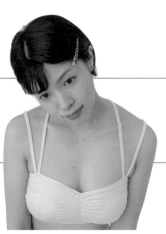 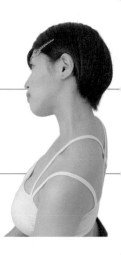

仰視

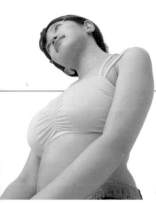 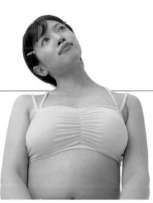

這是改變視線，從
反方向拍攝的範
例。

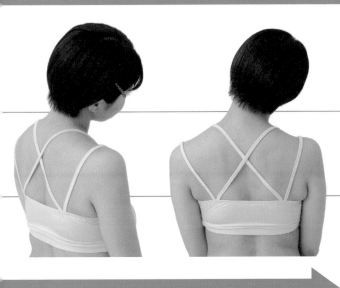

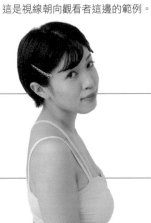

這是視線朝向觀看者這邊的範例。

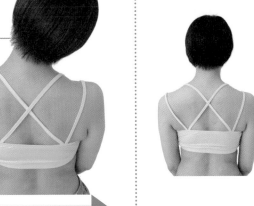

歪頭時的脖子角度

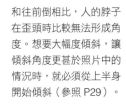

和往前倒相比，人的脖子在歪頭時比較無法形成角度。想要大幅度傾斜，讓傾斜角度更甚於照片中的情況時，就必須從上半身開始傾斜（參照 P29）。

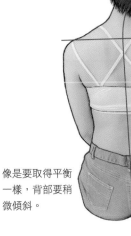

像是要取得平衡一樣，背部要稍微傾斜。

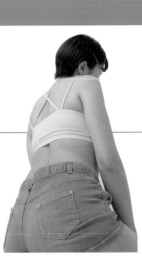
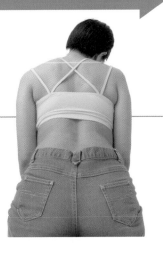

Lesson 07

歪頭

（平行的視線‧斜前方）

關注焦點！

重點建議

頭往旁邊傾斜並不是頭本身彎曲，而是**脖子和頭的接地面的下方部位要彎曲**，要掌握這一點，同時捕捉脖子方向和肩膀方向的角度。在這幅畫作中，脖子、肩膀的形狀以及**表現出頭的方向的下巴**，就是整個姿態的關鍵。

試著畫畫看

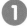

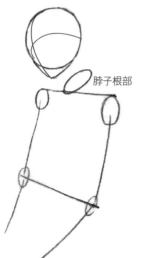

脖子根部

描繪出頭往後方傾斜的狀態。掌握肩關節的位置和脖子根部的位置，思考要以哪種角度來連接這兩個部位。

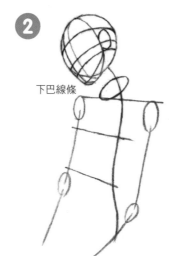

下巴線條

決定好描繪臉部需要的輔助線以及耳朵位置後，角度也會跟著確定下來。也要確實掌握下巴線條。

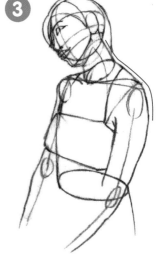

以輔助線為基準，慢慢描繪出平緩的脖子線條和身體的厚度。因為是從下往上觀看的角度，所以也能看到鼻孔。

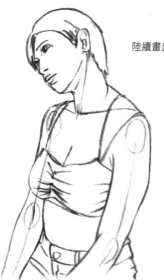

陸續畫出細節部分。

應用在插畫上

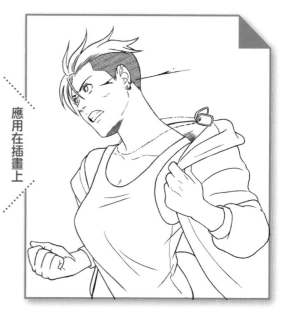

Lesson 08

關注焦點！

歪頭

（平行的視線・側面）

這是一邊歪頭，一邊扭動脖子的狀態。在 Lesson 07 可以看到在上方的左耳，在這個例子則是能看到位於下方的右耳。從正面看到的臉部，眼睛以及耳朵幾乎處於相同高度，**所以慎重尋找耳朵的位置，就能知道臉部傾斜的狀態。**

◗ 試著畫畫看 ▷

①

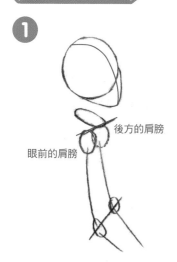

後方的肩膀

眼前的肩膀

這是將脖子歪向觀看者這邊的構圖。因為身體朝向側面，所以看不見在後方的肩膀，但要注意有厚度的肩寬。

②

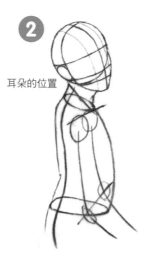

耳朵的位置

從脖子的動作、臉部的傾斜狀態慢慢畫出輔助線。也要注意耳朵的位置。

③

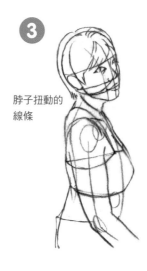

脖子扭動的線條

描繪時以輔助線為提示，畫出立體感。要記得畫出脖子扭動的線條（胸鎖乳突肌）。

④

陸續畫出細節部分。

應用在插畫上

確認動作 ⋯⋯ 轉動脖子

平行的視線

要確認胸鎖乳突肌
的動作。

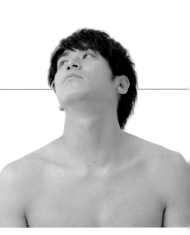

俯視

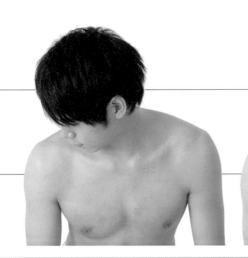
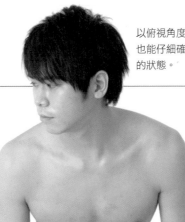
以俯視角度觀看，
也能仔細確認鎖骨
的狀態。
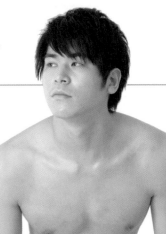

仰視

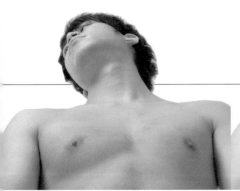
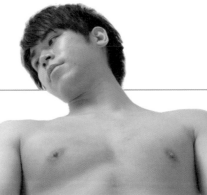
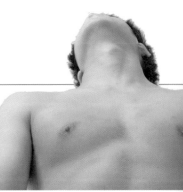

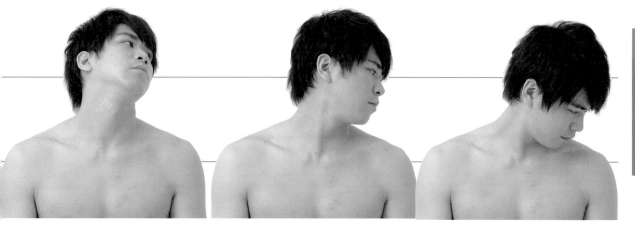

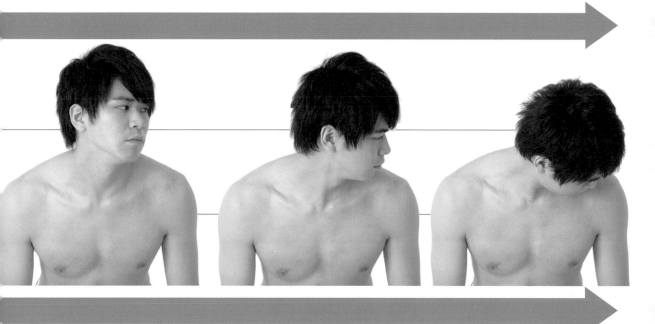

以仰視角度觀看，
也能知道下巴的線
條變化。

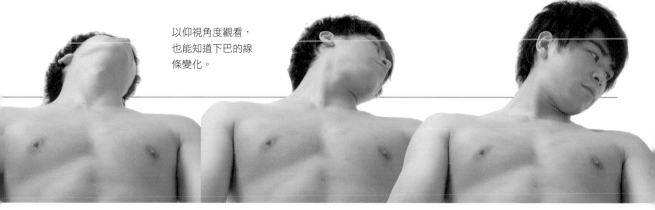

Lesson 09

轉動脖子

（俯視·正面）

關注
焦點！

重點建議

當人物沒動身體而轉動脖子的狀態時，凸出的下巴要以脖子根部為軸心畫出半圓形，再慢慢移動描繪。後頭部的展現方式也會配合下巴的動作而有所變化。描繪時也要注意左右耳朵的高度。

試著畫畫看

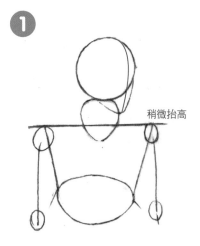

① 稍微抬高

想像轉動脖子後身體會變成哪種形狀，同時大略畫出草圖。左肩要稍微抬高。

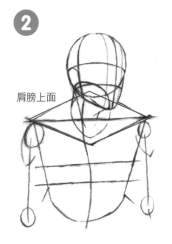

② 肩膀上面

在這個視角時，可以看到肩膀上面的狀態。要注意頭、脖子、肩膀、眼前以及後方的距離感，再畫出草圖。

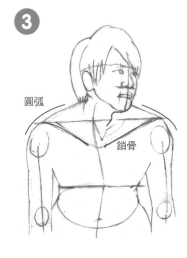

③ 圓弧　　鎖骨

將輔助線作為提示，仔細地畫出鎖骨、從下巴開始的喉結線條。這個狀態也能看到背部側的肌肉，肩膀會呈現出圓弧形。

④ 陸續畫出細節部分。

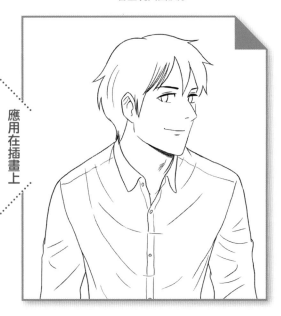

應用在插畫上

Lesson 10
向前傾
（平行的視線・斜前方）

※這是下一頁開始的關注焦點動作。

關注焦點！

重點建議

這是向前傾並將脖子稍微傾斜的姿勢。身體和頭的方向不同時，**鎖骨的角度就是掌握身體方向的基準。**仔細觀察下巴和下巴下方的喉結方向，弄清楚相對於身體的頭的方向。

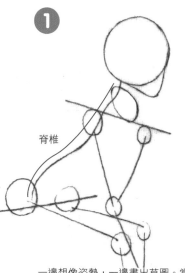

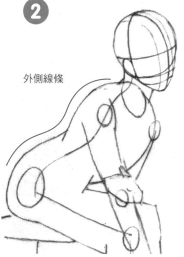

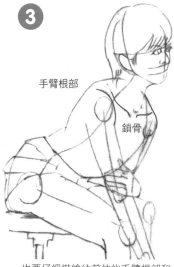

試著畫畫看

1

脊椎

一邊想像姿勢，一邊畫出草圖。當身體處於前傾姿勢時，觀察背部側的線條後，就容易掌握身體的動作。

2

外側線條

身體前面能看見的面積很少，所以要注意外側線條，同時試著摸索身體的曲線。

3

手臂根部

鎖骨

也要仔細描繪往前伸的手臂根部和在後方看不見的手臂等部位。鎖骨的角度能讓身體的角度變明顯。

4

陸續畫出細節部分。

應用在插畫上

49

平行的視線

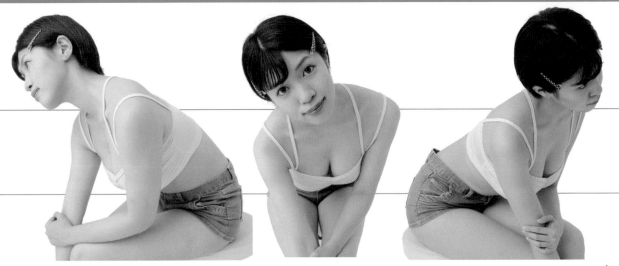

俯視

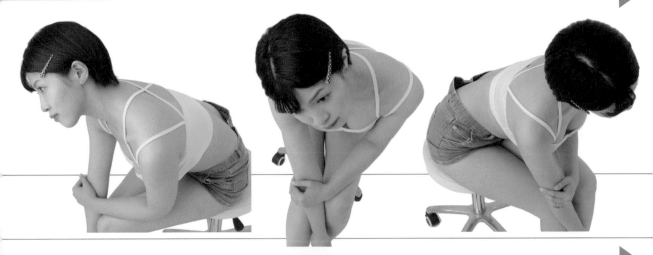

仰視

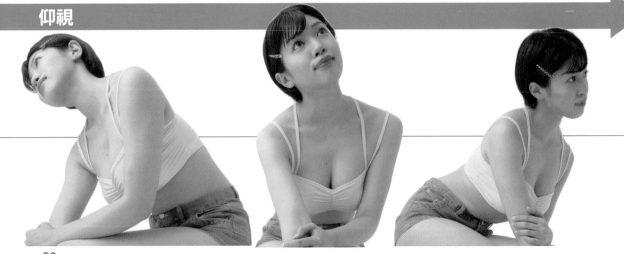

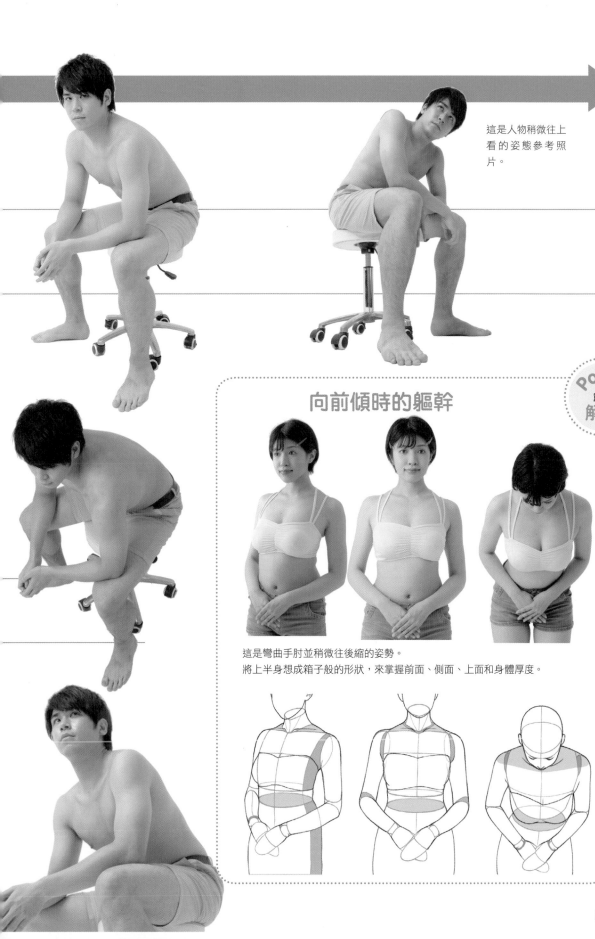

這是人物稍微往上
看的姿態參考照
片。

Point
重點
解說

向前傾時的軀幹

這是彎曲手肘並稍微往後縮的姿勢。
將上半身想成箱子般的形狀，來掌握前面、側面、上面和身體厚度。

Lesson 11

向前傾

（俯視・正面）

關注焦點！

※這是人物看著相機的範本。

重點建議

從前面描繪身體向前傾的姿勢時，脖子以及頭顱底部會被遮住。**盡量想像被遮住的脖子的作用，去思考頭和肩膀的配置。在這種情況，頭會稍微靠近右肩，所以畫圖時這個動作也要呈現出來。**

試著畫畫看

1

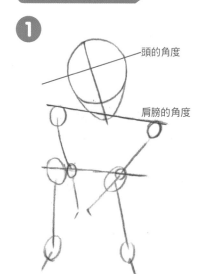

頭的角度

肩膀的角度

這是人物往上看，而觀看者從上方俯視的狀態。要注意身體和頭在傾斜上的差異。

2

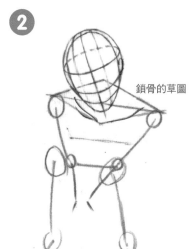

鎖骨的草圖

看不到脖子，但畫出鎖骨的草圖後，可以想像脖子是如何與頭相連。

3

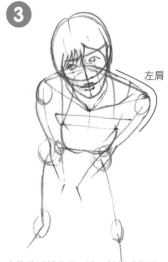

左肩

人物將頭傾向另一邊，並將手靠近中央，所以左邊的肩關節會很明顯。慢慢描繪出背部的圓弧、上臂等部位。

4

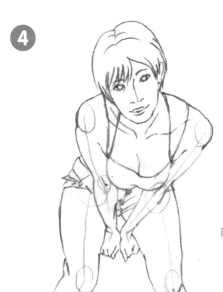

陸續畫出細節部分。

應用在插畫上

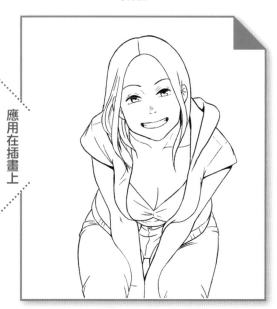

Lesson 12

向前傾

（仰視・斜前方）

關注焦點！

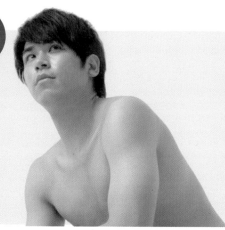

重點建議

這是抬頭看的姿勢，訣竅在於要確實描繪下巴下方、下巴到耳朵的部分。好好掌握從下巴到耳朵的線條，以及脖子上的喉結到下巴下方之間的平面，就能清楚表現出臉的方向。

試著畫畫看

1

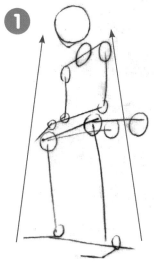

這是頭部在最遠處，腳在最近處的構圖。要注意從腳到頭部的距離感，留意大小同時畫出草圖。

2

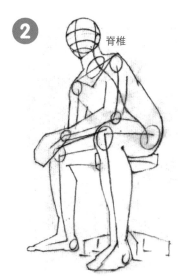

脊椎

因為身體前傾，所以也能看見肩膀上面的樣子。思考脊椎通過的位置，借助草圖加上身體的線條。

3

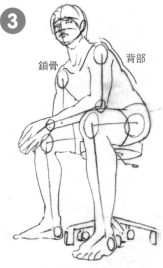

鎖骨　背部

確實描繪鎖骨後，再表現出肩膀往上抬的姿態。也要描繪出背部的凹凸感和手臂的肌肉。

4

陸續畫出細節部分。

應用在插畫上

53

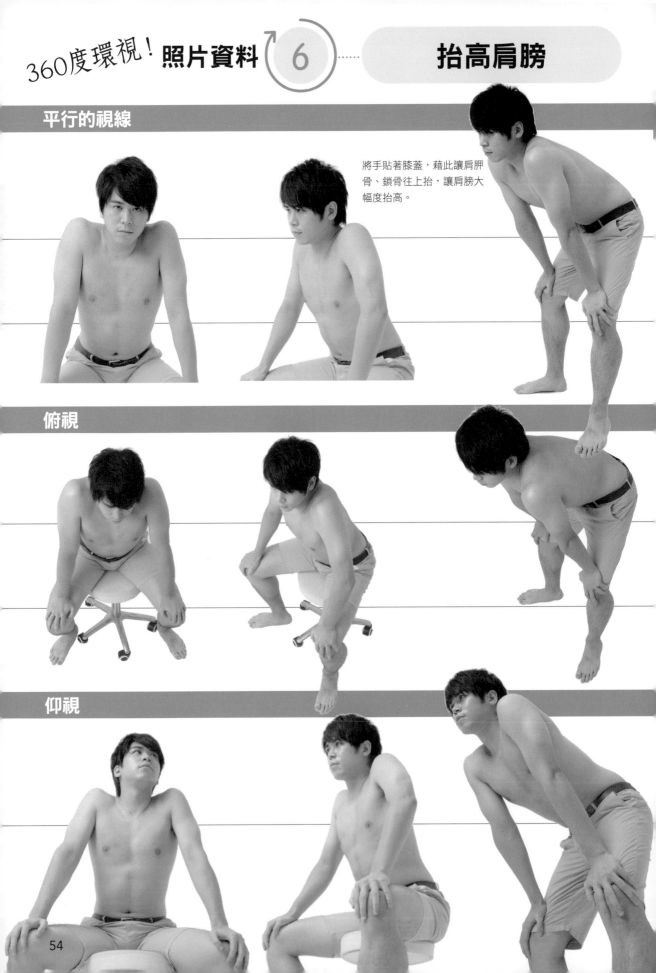

抬高肩膀

平行的視線

將手貼著膝蓋，藉此讓肩胛骨、鎖骨往上抬，讓肩膀大幅度抬高。

俯視

仰視

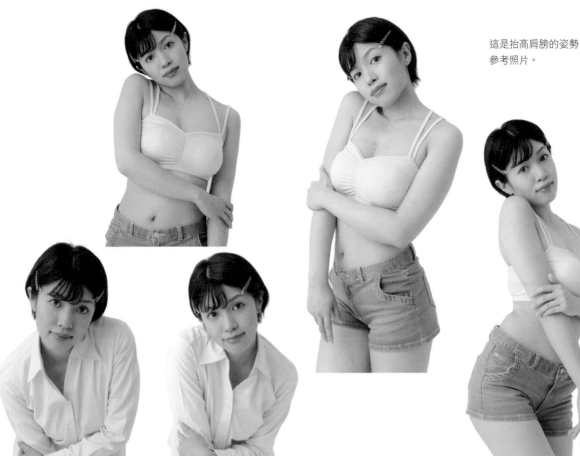

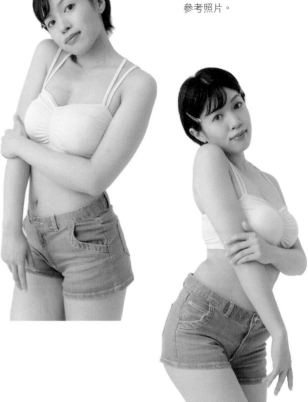

這是抬高肩膀的姿勢
參考照片。

Point
重點
解說

活動肩膀動作的關鍵

做出抬高肩膀的動作時，上半身的肋骨骨骼不會移動，但肩胛骨或鎖骨會配合上臂的動作上下移動，脖子
看起來是收縮隱藏起來的樣子。

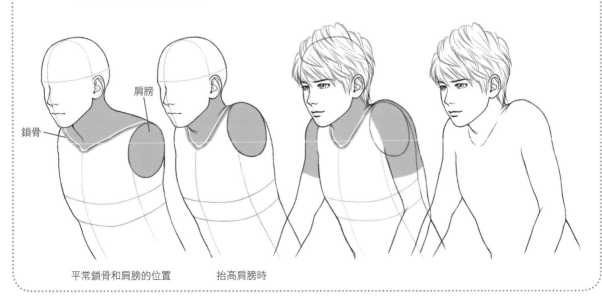

鎖骨　　　　　　　　　　肩膀

平常鎖骨和肩膀的位置　　　抬高肩膀時

Lesson 13

抬高肩膀

（仰視・斜前方）

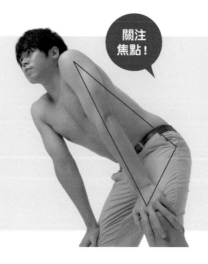

關注焦點！

這是用手壓住膝蓋的姿勢。雙膝、手及腰部之間形成一個大三角形的空間，所以描繪訣竅就是不要忽略此處。**若沒注意到這個空間將其描繪出來，就無法呈現畫面，要特別注意。**

試著畫畫看

1 肩膀的角度

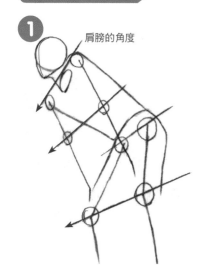

一邊想像身體往前傾的樣子與雙肩、雙肘、雙膝結合的畫面，並同時描繪草圖。要注意身體的厚度。

2

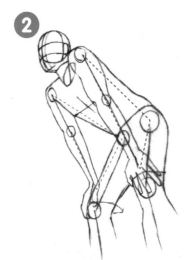

一邊畫出草圖一邊描繪身體姿態。描繪時要思考手臂打造出來的空間。

3 下巴線條

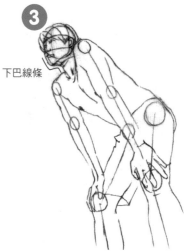

描繪細節部分。要注意這是從向往上看的構圖，並整合下巴線條和鎖骨線條。

4

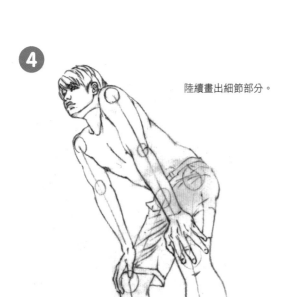

陸續畫出細節部分。

應用在插畫上

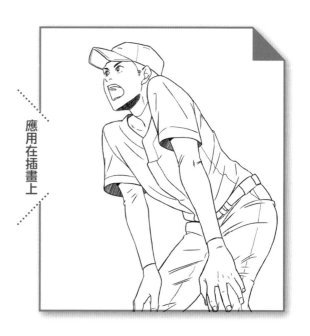

Lesson 14

抬高肩膀

（平行的視線・斜前方）

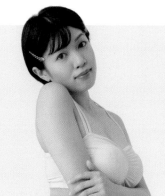

關注焦點！

重點建議

這是抬高右肩將頭靠近肩膀的姿勢。首先將雙肩和胸部頂點連結起來，**將這個範圍像四方形箱子一樣視為一組。**這個箱子的傾斜狀態會配合姿勢一起變動，所以要一邊考慮遠近法（透視圖），一邊表現出身體厚度。

 試著畫畫看

1

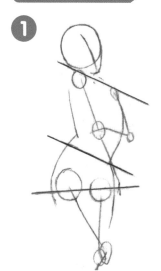

因為身體不是筆直站立的狀態，所以要確實觀察肩膀抬高的方式、下垂方式，以及腰部位置。

2

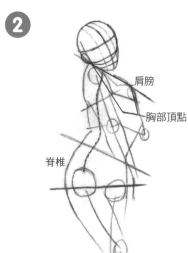

肩膀

胸部頂點

脊椎

以四方形箱子來捕捉描繪連結雙肩和胸部頂點的線條，並確認身體厚度。脊椎是呈現彎曲狀態。

3

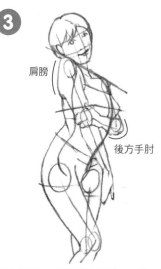

肩膀

後方手肘

配合草圖，一邊留意立體感，一邊描繪出手臂和背部的線條。

4

陸續畫出細節部分。

應用在插畫上

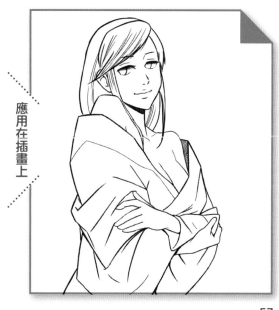

2

試著活動脖子吧！

57

張開嘴巴時，活動的部位是？

作為軸心的部分

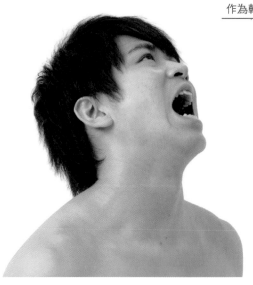
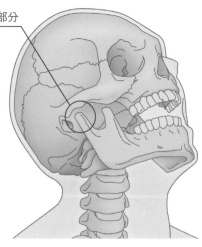

　　張開嘴巴時是怎樣的狀態？令人意外的是很多人都覺得頭骨會活動，其實頭骨並不會活動，**而是將顳顎關節作為軸心，只有下顎在活動**。下顎打開的狀態就是「張開嘴巴」的情況。

　　描繪時要注意到這一點，確認清楚**耳下一帶的下巴軸心位置**，再描繪出往下張開的樣子。

3 章

伸展
手臂的動作

鎖骨和肩胛骨的關係

曾經以四肢步行的人類，以雙腿步行後，手就不再支撐身體，可以隨意活動。所以肩胛骨成為讓手臂做出大動作的骨頭，而脊椎也為了支撐體重，慢慢變化彎曲成 S 形。

在此要觀察活動肩膀所需的重要骨頭。來關注一下鎖骨和肩胛骨的關係。

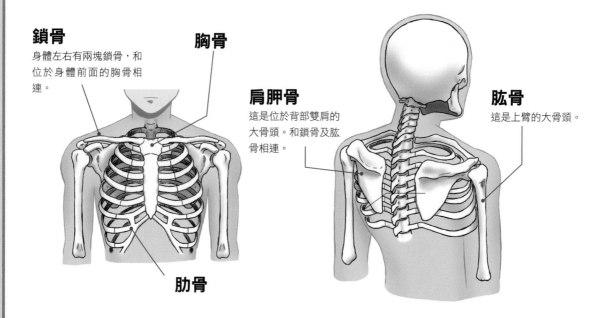

鎖骨
身體左右有兩塊鎖骨，和位於身體前面的胸骨相連。

胸骨

肩胛骨
這是位於背部雙肩的大骨頭。和鎖骨及肱骨相連。

肱骨
這是上臂的大骨頭。

肋骨

能活動到什麼程度？

手臂能活動到什麼程度？來了解平均範圍。

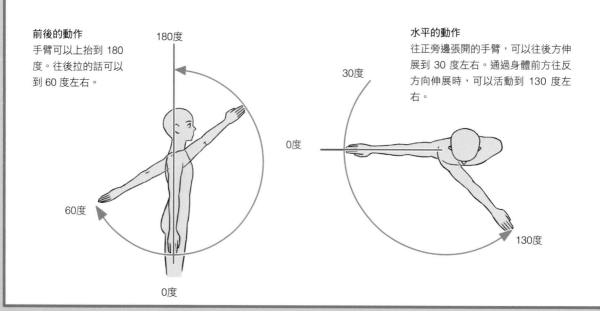

前後的動作
手臂可以上抬到 180 度。往後拉的話可以到 60 度左右。

180度

60度

0度

水平的動作
往正旁邊張開的手臂，可以往後方伸展到 30 度左右。通過身體前方往反方向伸展時，可以活動到 130 度左右。

30度

0度

130度

肩膀活動的構造

　　試著從前面和後面觀察手臂往上抬時骨頭的動作。配合肱骨的動作，肩胛骨和鎖骨會如何活動？並連同肋骨和脊椎的變化一起觀察。

正面

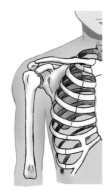

手臂往下垂時，鎖骨幾乎是水平狀態。

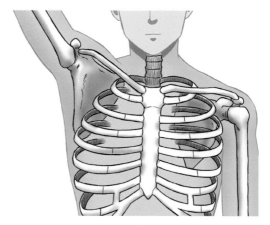

手臂往上抬時，鎖骨靠肩膀側會一口氣抬高。手臂往上抬得越高，配合手臂動作，肋骨等其他部位被牽引的幅度就會越大。

後面

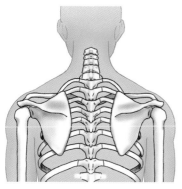

大塊的肩胛骨很顯眼。

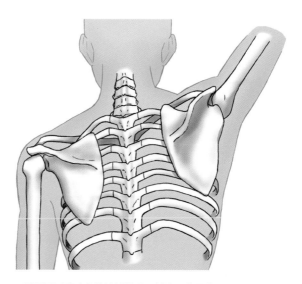

肩胛骨活動時會往外側擴張，並連同鎖骨將肩關節往上頂。脊椎也會配合身體的動作，呈現彎曲狀態。

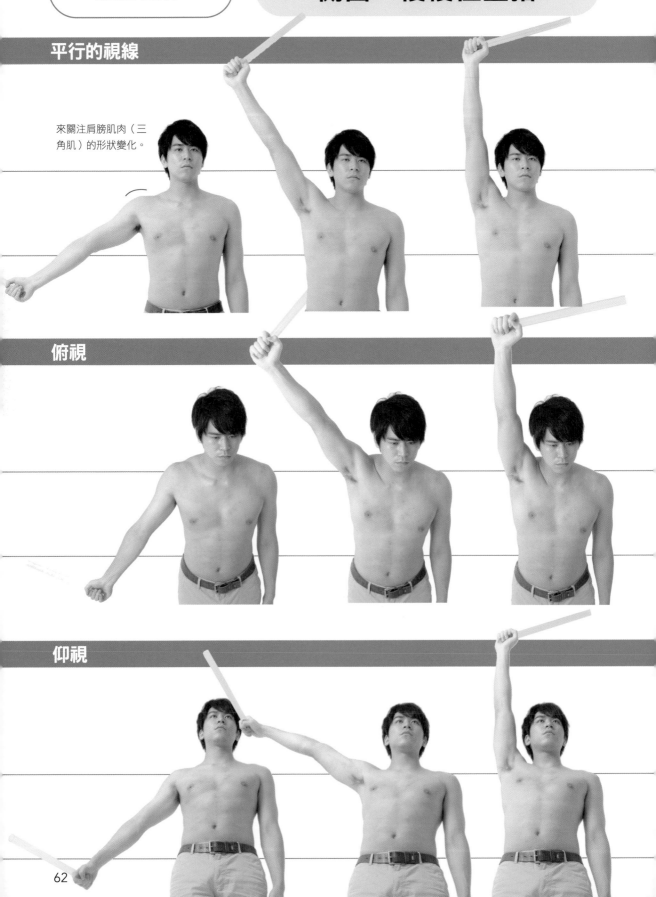

平行的視線

來關注肩膀肌肉（三角肌）的形狀變化。

俯視

仰視

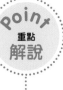

觀察肩膀的隆起

打造肩膀輪廓的就是肌肉的隆起。除了包覆肩膀的「三角肌」之外，也觀察一下從肩膀到手臂的肌肉。

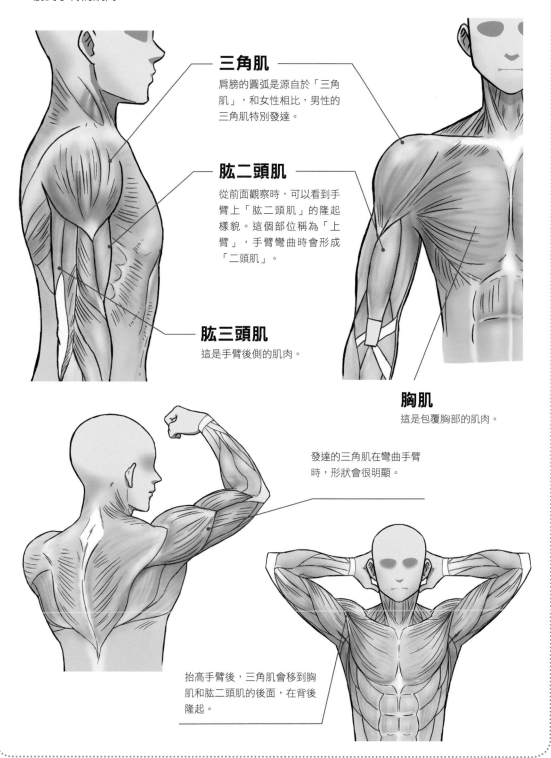

三角肌

肩膀的圓弧是源自於「三角肌」，和女性相比，男性的三角肌特別發達。

肱二頭肌

從前面觀察時，可以看到手臂上「肱二頭肌」的隆起樣貌。這個部位稱為「上臂」，手臂彎曲時會形成「二頭肌」。

肱三頭肌

這是手臂後側的肌肉。

胸肌

這是包覆胸部的肌肉。

發達的三角肌在彎曲手臂時，形狀會很明顯。

抬高手臂後，三角肌會移到胸肌和肱二頭肌的後面，在背後隆起。

3

伸展手臂的動作

63

前面→慢慢往上抬

平行的視線

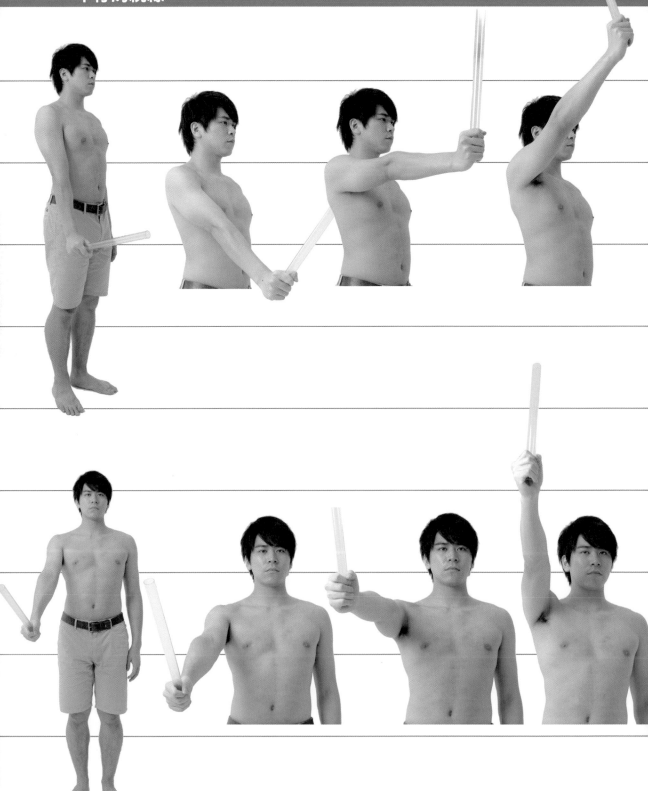

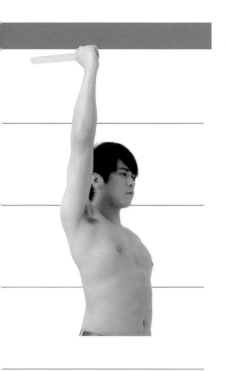

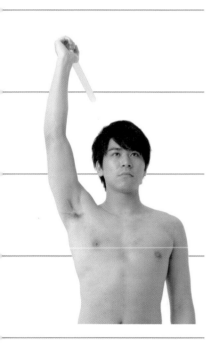

以橢圓形來捕捉
肩膀和手臂的凹凸狀態

先前已在 P63 透過肌肉圖進行解說,但身體曲線也能透過橢圓形區塊來捕捉描繪。

● (粉紅色)=胸肌
這裡不是橢圓區塊,會根據手臂的上下活動產生變化。
● (藍紫色)=三角肌的隆起和腋下
合在一起以橢圓形來捕捉描繪。
● (綠色)=肱二頭肌。靠手肘側的部分是肱三頭肌。
● (黃色)=前臂屈肌。靠手肘側的部分是前臂伸肌。
以橢圓形來表現肌肉的隆起。

在掌握輪廓的解說中,會以上述內容為基礎來區分顏色,根據展現方式添加解說。

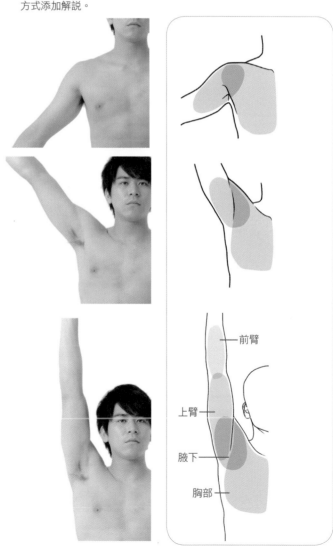

前臂

上臂

腋下

胸部

俯視

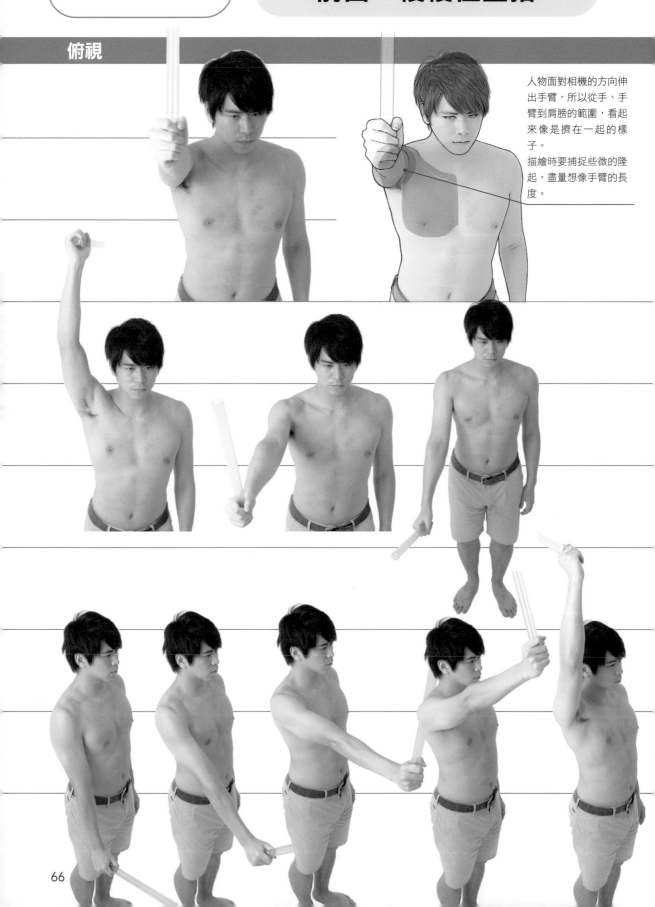

人物面對相機的方向伸出手臂,所以從手、手臂到肩膀的範圍,看起來像是擠在一起的樣子。
描繪時要捕捉些微的隆起,盡量想像手臂的長度。

仰視

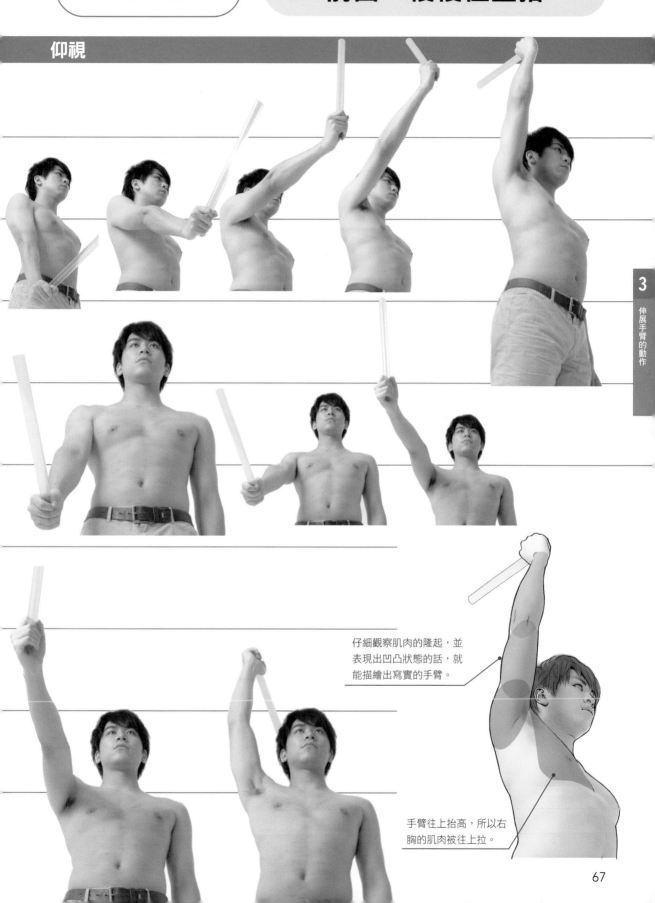

3

伸展手臂的動作

仔細觀察肌肉的隆起，並
表現出凹凸狀態的話，就
能描繪出寫實的手臂。

手臂往上抬高，所以右
胸的肌肉被往上拉。

平行的視線

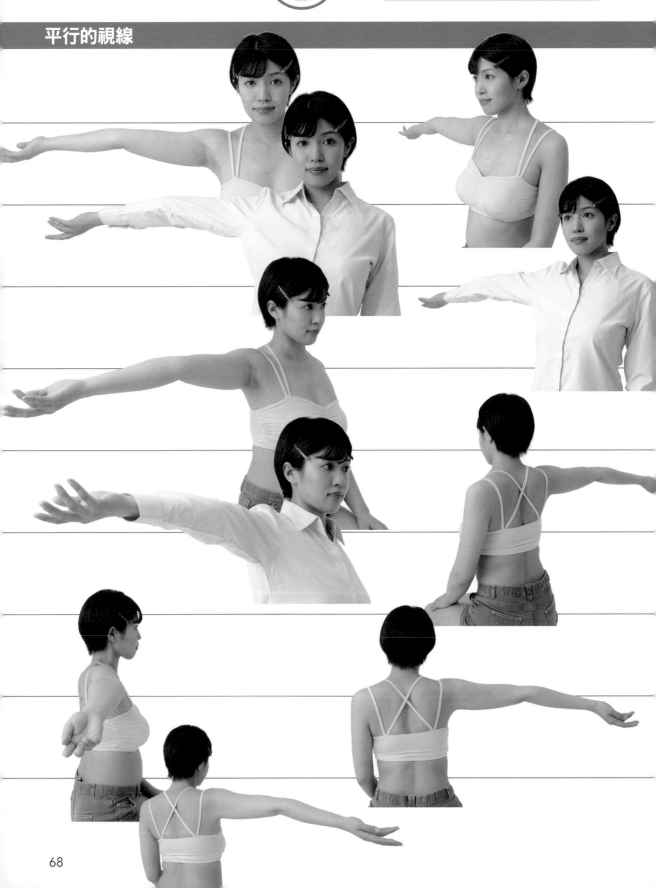

Lesson 15

手臂往外張開

（平行的視線・正面）

關注焦點！

重點建議

要描繪手臂時，必須觀察**包覆骨頭的肌肉形狀**。否則畫出來的東西會讓人以為是紙筒、蘿蔔或是電線杆。最後就會畫出宛如僵硬機器人般的人體。不過描繪時若能摸索肌肉的凹凸狀態，就能讓圓棒變成手臂。

試著畫畫看

1

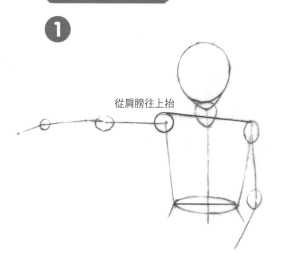

從肩膀往上抬

畫出大範圍的草圖。手臂往上抬的手要畫出從肩膀往上抬的樣子。

2

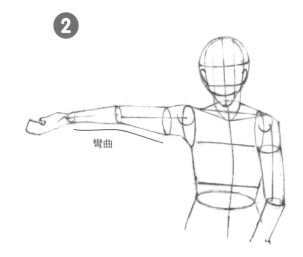

彎曲

因為是從正面觀看人物往旁邊上抬的手臂，所以左右手臂要成成相同長度。仔細觀察伸展的手臂曲線再慢慢描繪。

3

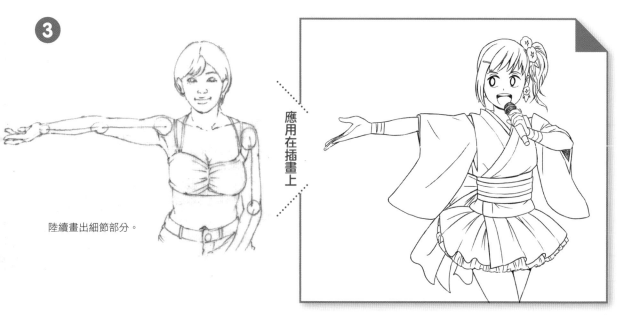

陸續畫出細節部分。

應用在插畫上

俯視

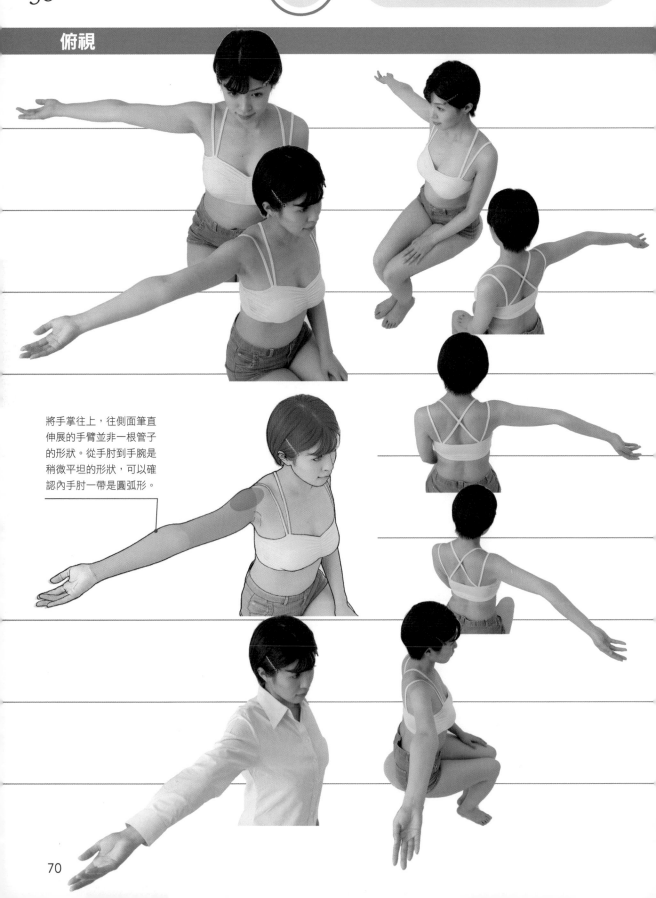

將手掌往上，往側面筆直伸展的手臂並非一根管子的形狀。從手肘到手腕是稍微平坦的形狀，可以確認內手肘一帶是圓弧形。

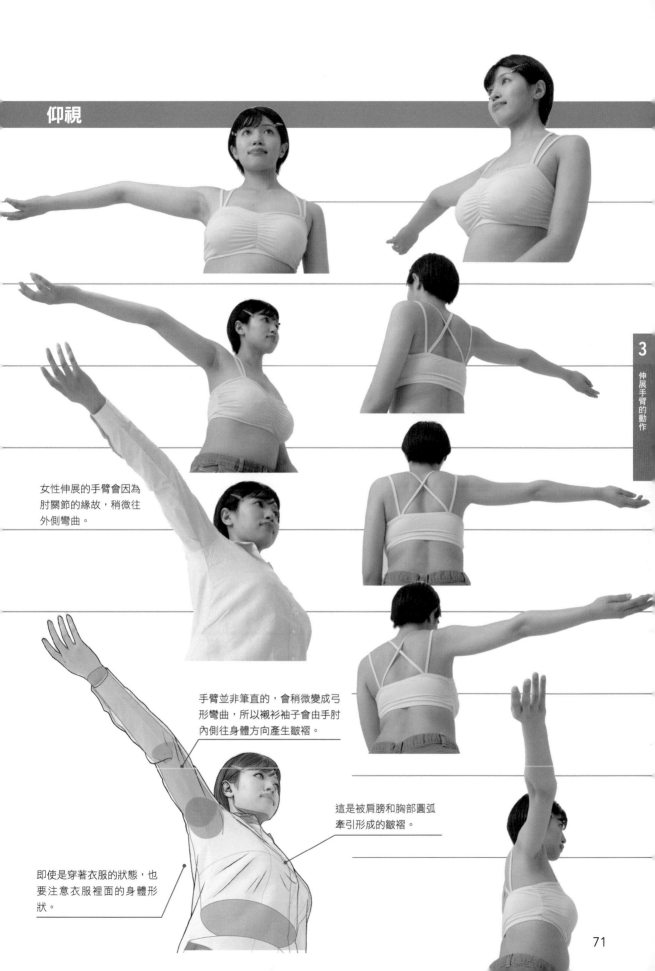

3

伸展手臂的動作

女性伸展的手臂會因為肘關節的緣故，稍微往外側彎曲。

手臂並非筆直的，會稍微變成弓形彎曲，所以襯衫袖子會由手肘內側往身體方向產生皺褶。

這是被肩膀和胸部圓弧牽引形成的皺褶。

即使是穿著衣服的狀態，也要注意衣服裡面的身體形狀。

71

平行的視線

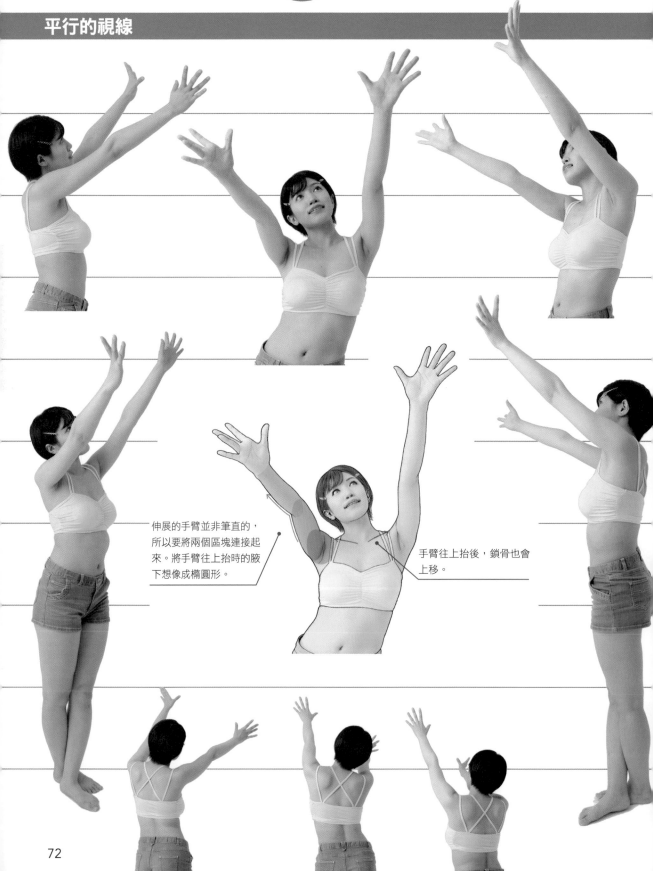

伸展的手臂並非筆直的，所以要將兩個區塊連接起來。將手臂往上抬時的腋下想像成橢圓形。

手臂往上抬後，鎖骨也會上移。

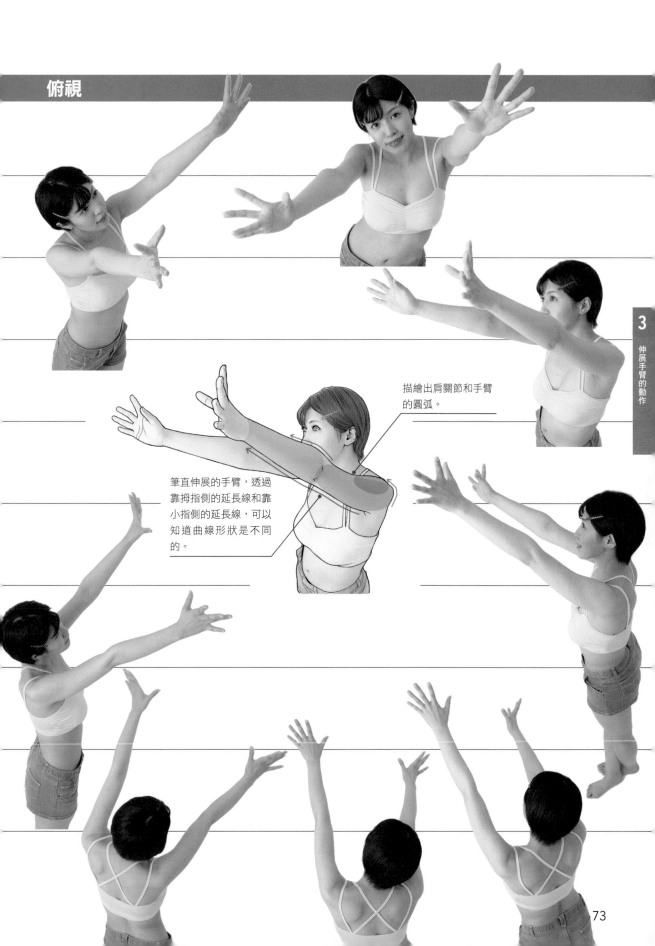

描繪出肩關節和手臂的圓弧。

筆直伸展的手臂，透過靠拇指側的延長線和靠小指側的延長線，可以知道曲線形狀是不同的。

3 伸展手臂的動作

73

平行的視線、俯視

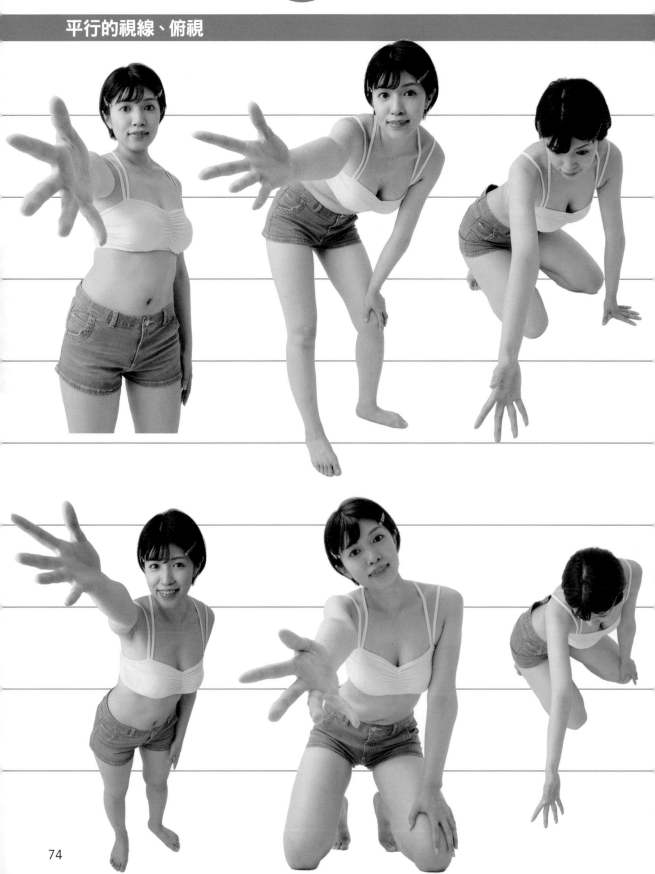

Lesson 16

手臂往前伸展

（平行的視線・正面）

關注焦點！

重點建議

將手往前伸的話，手掌或是手指看起來很大。當然，**稍微畫大一點比較能夠表現出手在眼前的樣子**。手臂看起來擠在一起，從手肘到後方的部分和眼前部分在形狀上也會改變，所以要找出這個變化。

試著畫畫看 ▷

1

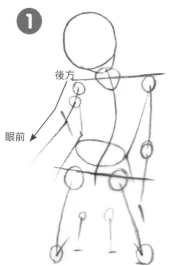

後方

眼前

仔細地觀察身體哪個部分是在最前面？接著要畫哪個部分？了解前後的位置關係。

2

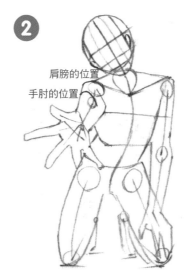

肩膀的位置

手肘的位置

從肩膀伸展出去的手臂，要以半圓形描繪肩膀和手肘的位置，慢慢畫出外形。

3

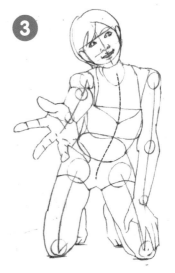

配合彎曲的身體，慢慢描繪出細節部分。

3

伸展手臂的動作

4

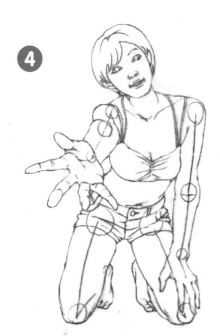

陸續畫出細節部分。

應用在插畫上

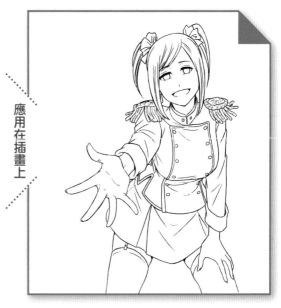

75

平行的視線

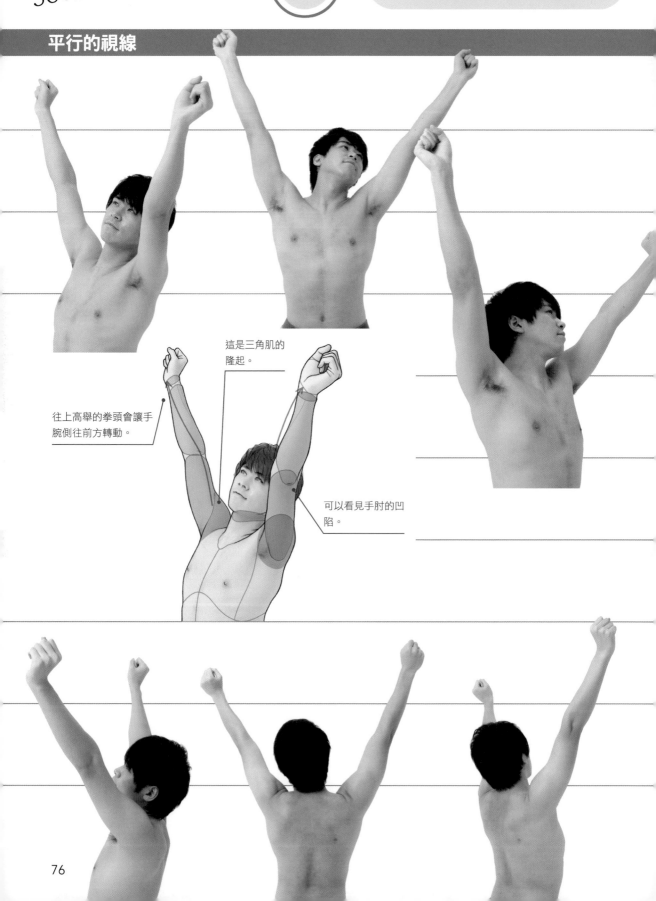

這是三角肌的隆起。

往上高舉的拳頭會讓手腕側往前方轉動。

可以看見手肘的凹陷。

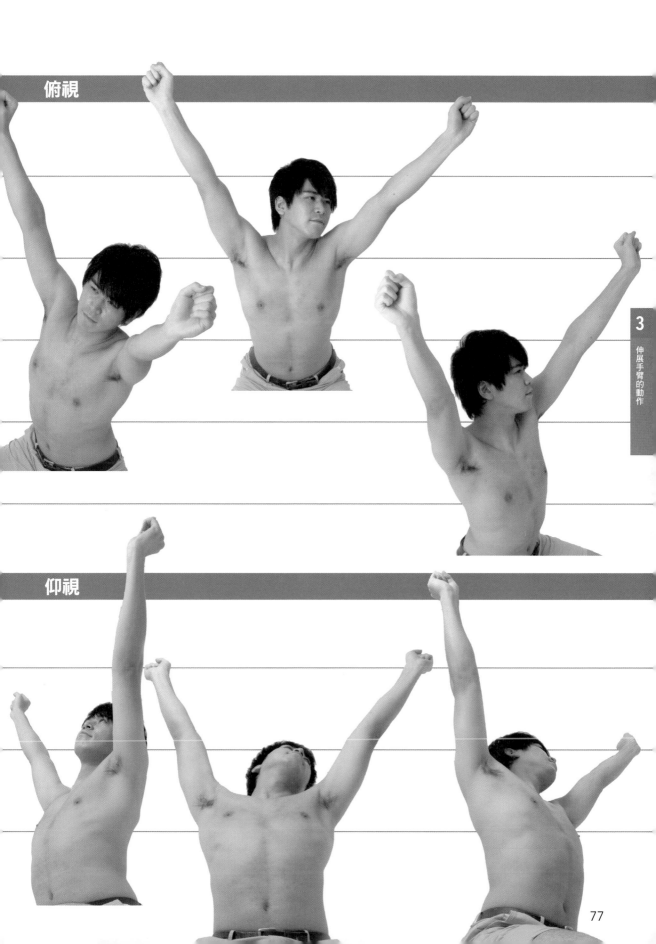

仰視

手臂往後拉

平行的視線

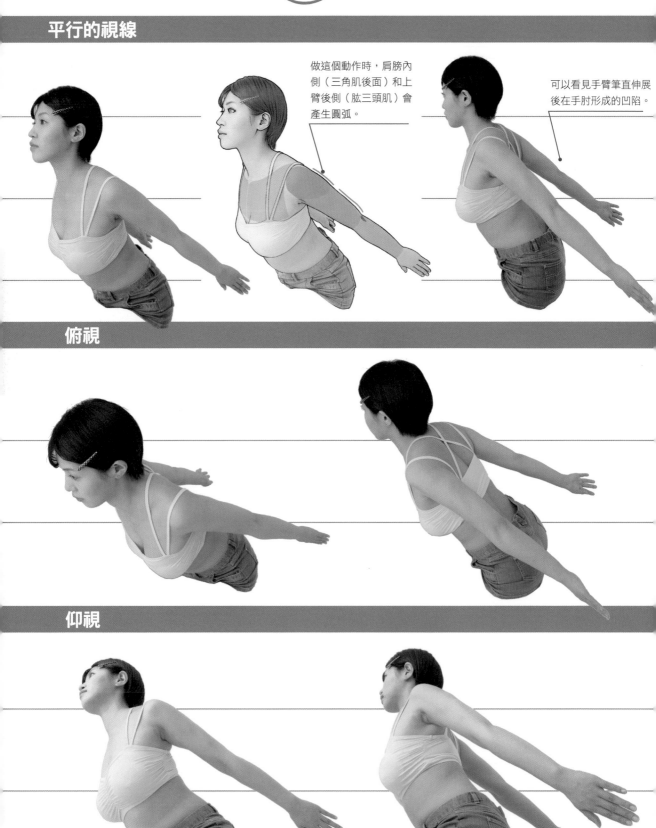

做這個動作時，肩膀內側（三角肌後面）和上臂後側（肱三頭肌）會產生圓弧。

可以看見手臂筆直伸展後在手肘形成的凹陷。

俯視

仰視

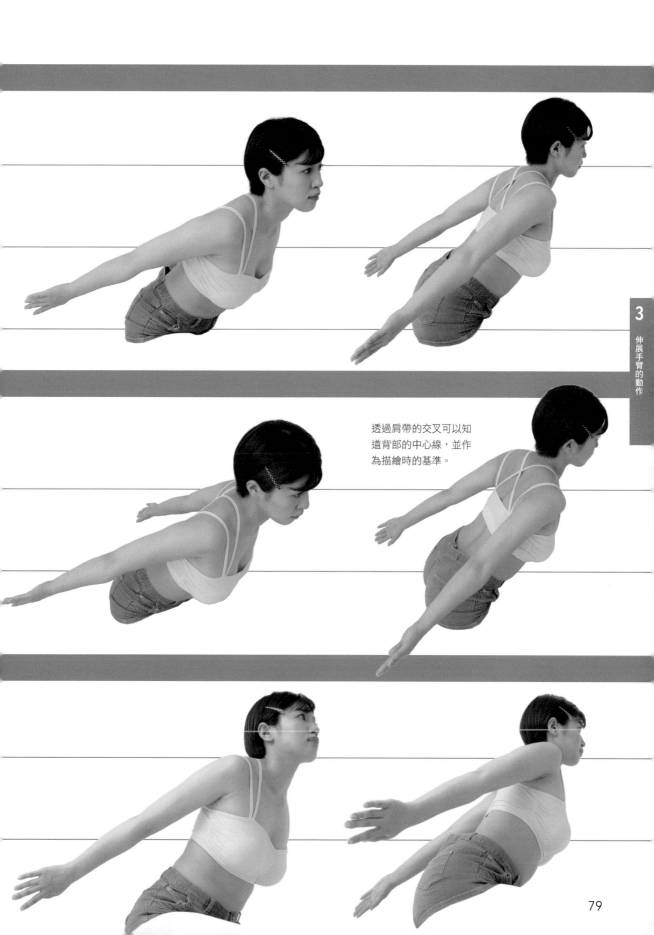

透過肩帶的交叉可以知
道背部的中心線，並作
為描繪時的基準。

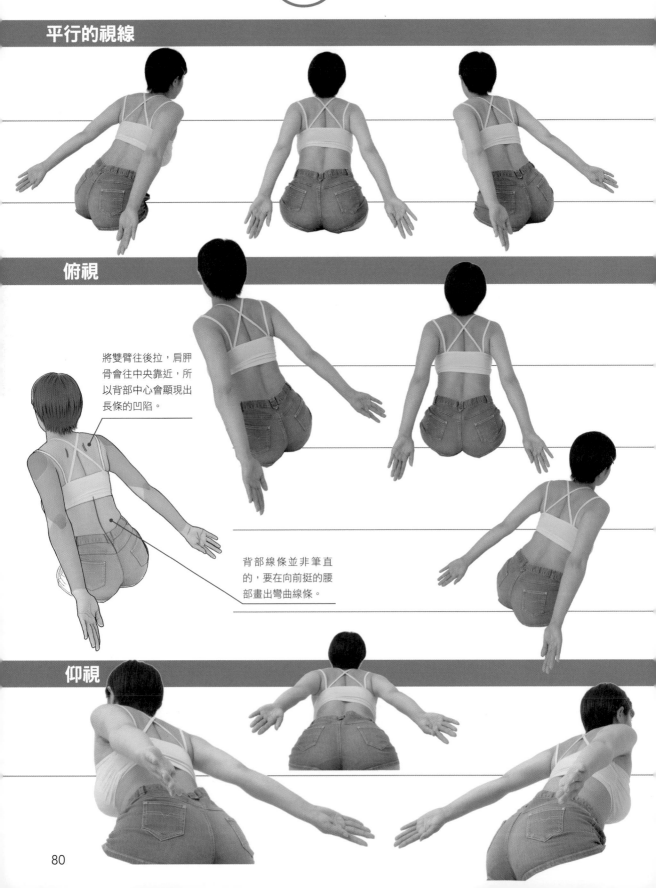

平行的視線

俯視

將雙臂往後拉，肩胛骨會往中央靠近，所以背部中心會顯現出長條的凹陷。

背部線條並非筆直的，要在向前挺的腰部畫出彎曲線條。

仰視

Lesson 17

手臂往後拉

（仰視・側面）

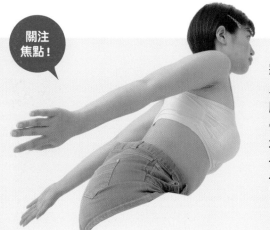

關注焦點！

3 伸展手臂的動作

重點建議

將手往上抬的話，肩膀也會往上移，將手往後垂下的話，肩膀也會往後下垂。肩膀是由鎖骨以及肩胛骨形成的，但骨頭本身無法彎曲。肩膀和骨頭組合在一起後，**肌肉才會往上往下、往前往後伸縮活動。**

試著畫畫看

1

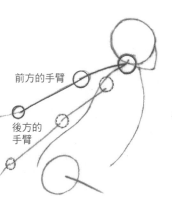

前方的手臂

後方的手臂

透過草圖描繪肩膀和手肘的位置。手臂往後拉的話，肩膀會往靠背部側下垂。

2

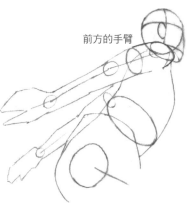

前方的手臂

描繪時要注意靠近眼睛前方手臂和後方手臂的位置關係，畫出立體感。脖子會被前方的手臂遮住。

3

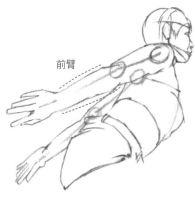

前臂

要注意肌肉和身體的圓弧再進行描繪。描繪前方的前臂時，要確實觀察肌肉的形狀。

4

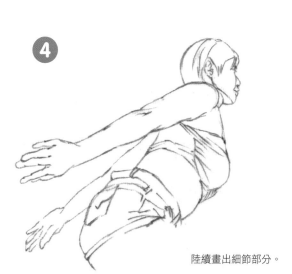

陸續畫出細節部分。

應用在插畫上

因為手的方向而改變的手臂輪廓

轉動手腕後，從手肘到手腕的展現方式會有明顯的改變。

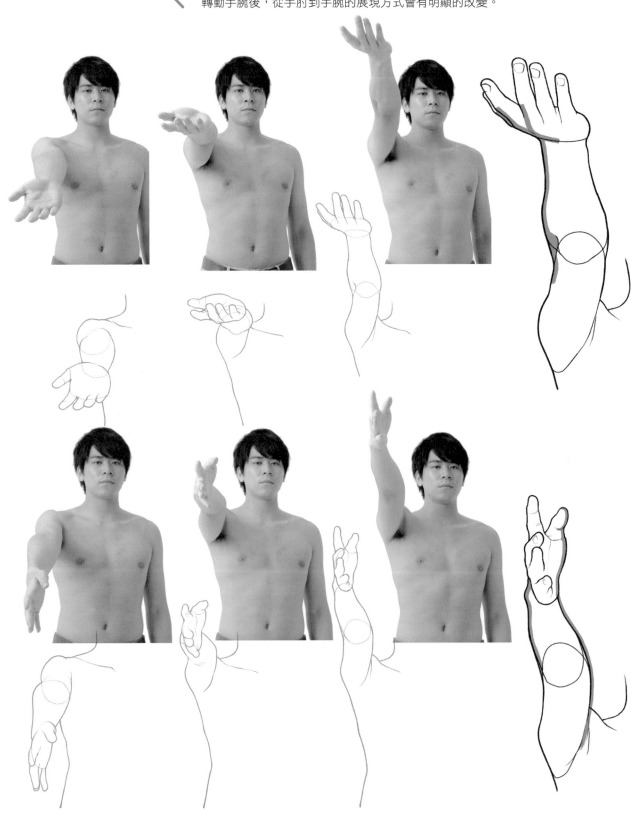

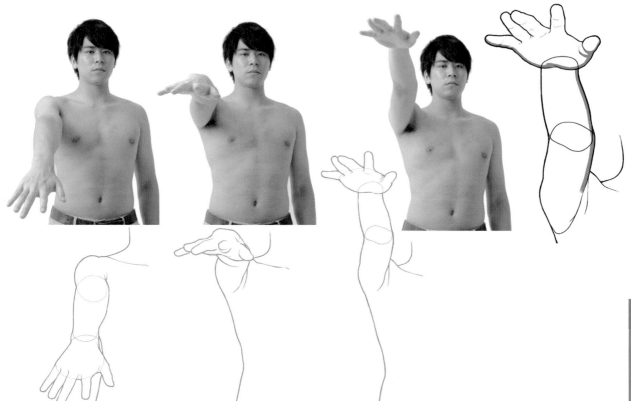

手腕的轉動

　　為什麼展現方式會改變？這是手肘的構造造成的。在此來觀察一下手肘的關節。

　　肘關節是肱骨（綠色）、延續到小指側手腕的尺骨（紅色），以及延續到拇指側手腕的橈骨（藍色）這三塊骨頭組合構成的。在手肘內側往上的狀態將手掌翻過來的動作中，就像橈骨重疊在尺骨上一樣是往身體內側翻轉，若往外側翻轉就會產生疼痛感。

肱骨

尺骨

橈骨

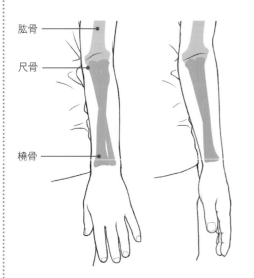

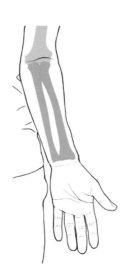

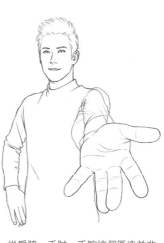

從肩膀→手肘→手腕這個區塊並非筆直的管子形狀。要在外側將肩關節畫成く形。

83

根據體型而有所差異的衣服皺褶

襯衫的皺褶會根據體型產生怎樣的變化？來比較看看吧。

纖瘦型 因為襯衫內有充足的空間，這類型的特徵就是從肩膀向下產生直向皺褶。

標準型 因為衣服有適當的彈性，而且穿著適合體型的襯衫，所以被身體牽引的斜向皺褶很明顯。

肌肉發達 襯衫的布料會順著身體的輪廓。要畫出以肩膀和胸部等有隆起的部分為中心且較短的放射狀皺褶。

4 章

彎曲
手肘的動作

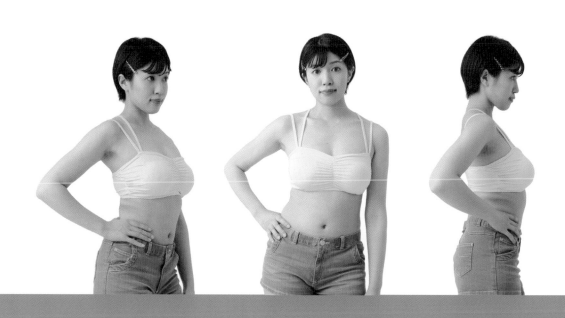

肘關節的彎曲伸展

手臂的骨頭是肱骨。然後在肱骨前面連著兩塊能做出複雜動作的骨頭,而這個連接點就是「手肘」。在此仔細觀察一下手肘的部分。

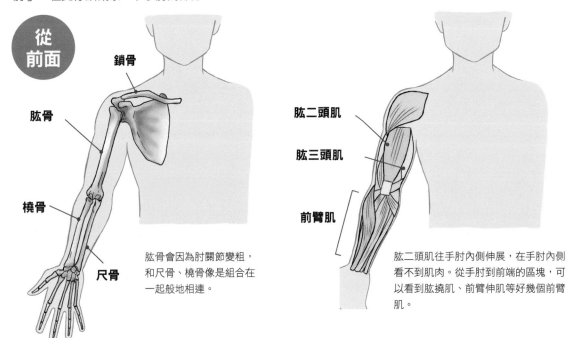

從前面

鎖骨

肱骨

橈骨

尺骨

肱骨會因為肘關節變粗,和尺骨、橈骨像是組合在一起般地相連。

肱二頭肌

肱三頭肌

前臂肌

肱二頭肌往手肘內側伸展,在手肘內側看不到肌肉。從手肘到前端的區塊,可以看到肱橈肌、前臂伸肌等好幾個前臂肌。

手肘位於肩膀和手腕的正中間一帶。這個手肘的位置和方向在畫圖上是重要的關鍵。尤其彎曲手肘時,其重要性更是倍增。

為什麼這個部分是關鍵?這是因為手肘是骨頭和肌肉的接合處,骨頭和表皮的空隙會變薄,骨頭會是最突出的部分。能打造出手臂整體的輪廓。

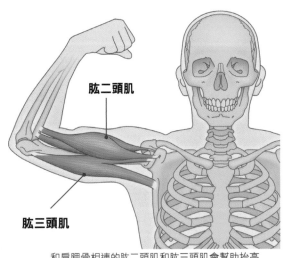

肱二頭肌

肱三頭肌

和肩胛骨相連的肱二頭肌和肱三頭肌會幫助抬高手臂的動作。

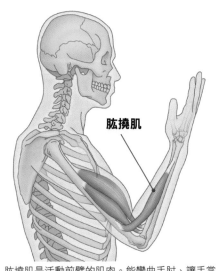

肱橈肌

肱橈肌是活動前臂的肌肉。能彎曲手肘、讓手掌轉動。

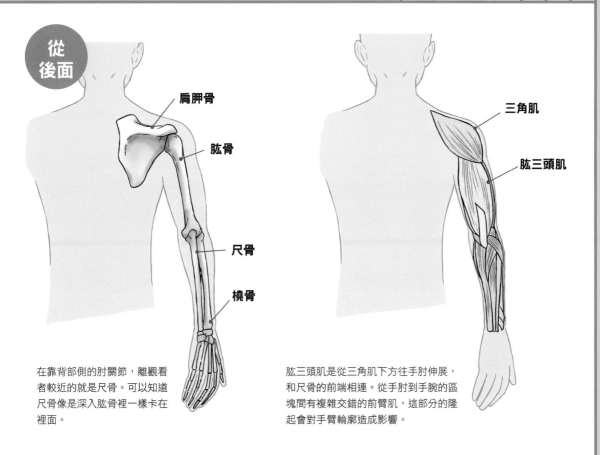

從後面

肩胛骨

肱骨

尺骨

橈骨

三角肌

肱三頭肌

在靠背部側的肘關節，離觀看者較近的就是尺骨。可以知道尺骨像是深入肱骨裡一樣卡在裡面。

肱三頭肌是從三角肌下方往手肘伸展，和尺骨的前端相連。從手肘到手腕的區塊間有複雜交錯的前臂肌，這部分的隆起會對手臂輪廓造成影響。

手肘的凸起和凹陷

從後面看到的手肘，因為上臂肌肉在尺骨結束，所以輪廓會變細，而且因為和肱骨相連的前臂肌肉隆起的緣故，使輪廓看起來又再度鼓起來。另外，肱骨和尺骨的連接點有凹陷。實際觸摸確認看看吧。

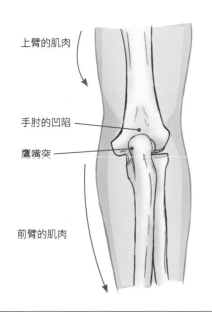

上臂的肌肉

手肘的凹陷

鷹嘴突

前臂的肌肉

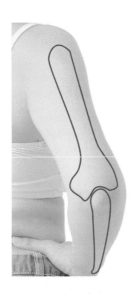

這是可以從身體表面凹凸狀態看到的肱骨以及尺骨。手肘兩側的凸起是肱骨，在這之間凸起堅硬的部分則是尺骨的前端（鷹嘴突）。尺骨會往小指側伸展。

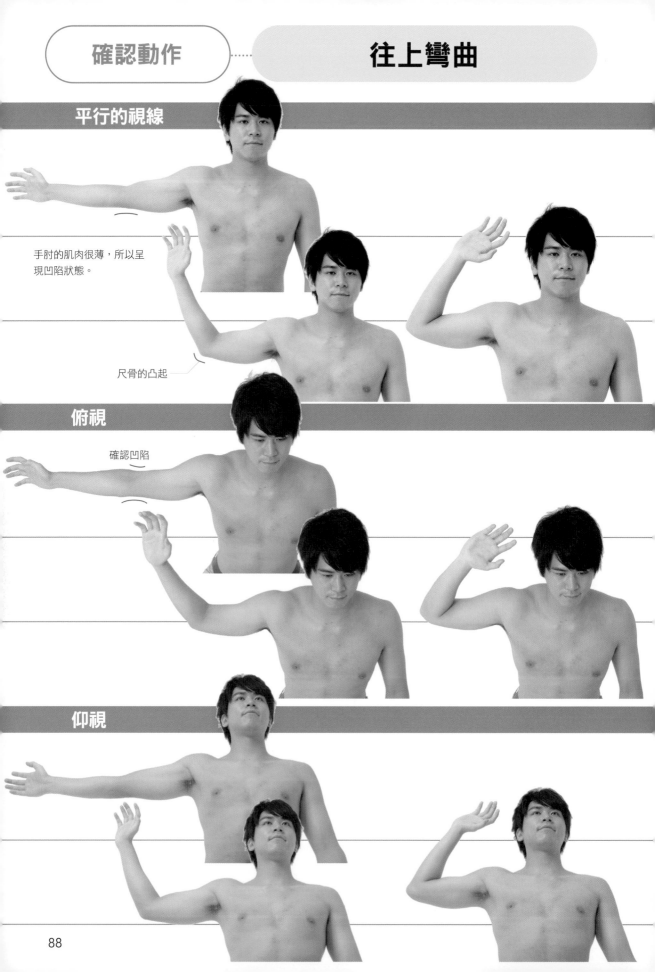

確認動作 往上彎曲

平行的視線

手肘的肌肉很薄,所以呈
現凹陷狀態。

尺骨的凸起

俯視

確認凹陷

仰視

88

手肘的位置在哪裡？

　　這是「不知道彎曲手臂時手肘在哪裡」時的思考方式。

　　首先，在手臂大約一半的位置有肘關節。從凹陷部分來看會覺得有彎曲感，而手肘內側和外側的展現方式也會改變。描繪時容易弄錯的就是捕捉肱骨的方法。

首先，這是手臂伸展的狀態。綠線是肱骨的大致長度。

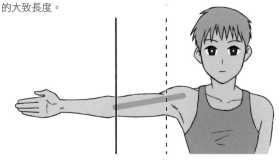

上圖如果變成圖①，內側的長度不會改變，但外側會變得過大。上臂的長度也過長。

1

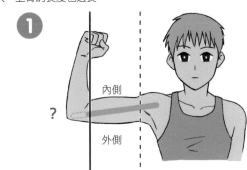

內側

？

外側

像圖②一樣，畫出肱二頭肌收縮使內側變小才是正確的畫法。

2

肱骨會比從內側手肘看到的凹陷還要突起。這個捕捉手肘前端的方法很重要。

4

彎曲手肘的動作

平行的視線

俯視

仰視

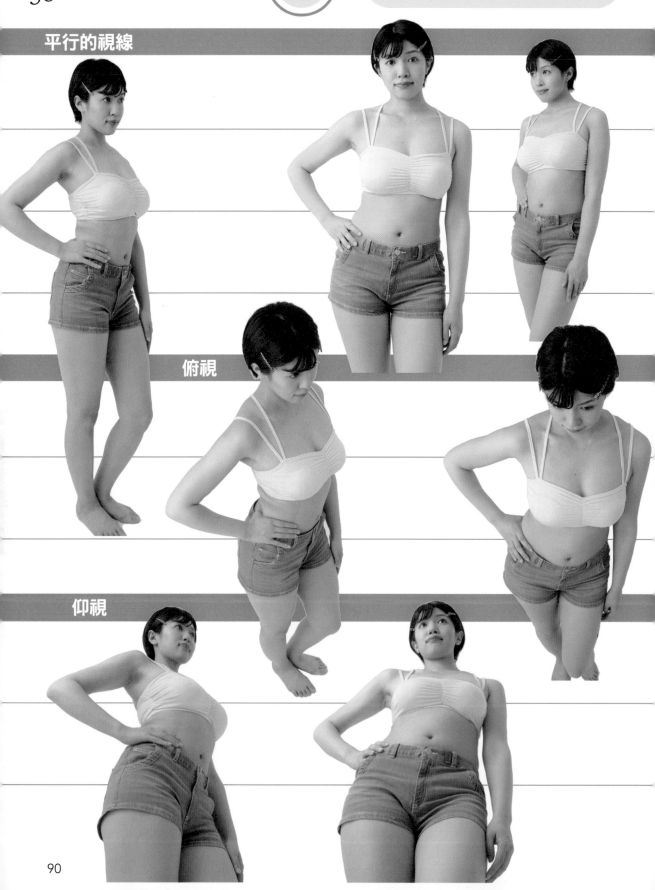

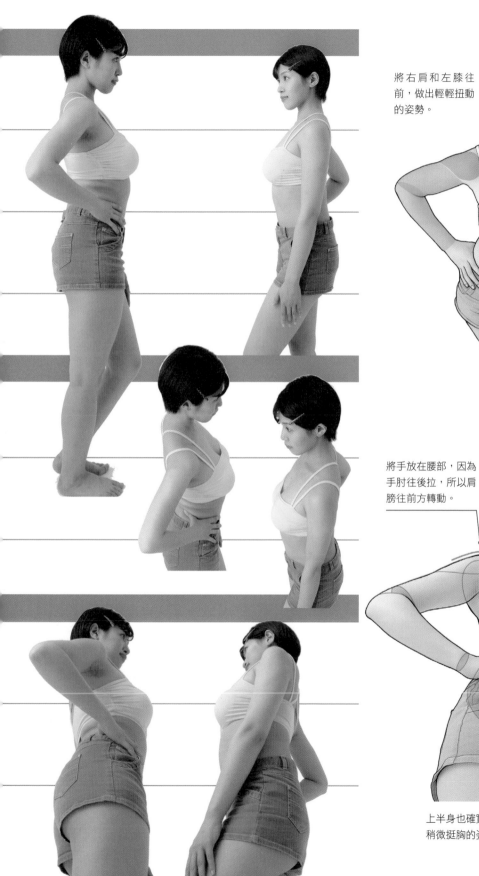

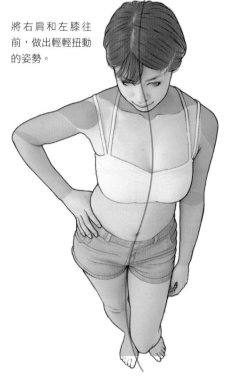

將右肩和左膝往前，做出輕輕扭動的姿勢。

將手放在腰部，因為手肘往後拉，所以肩膀往前方轉動。

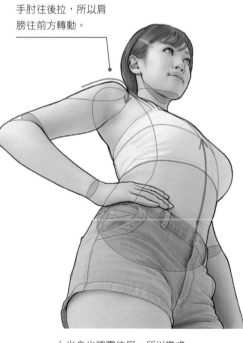

上半身也確實伸展，所以變成稍微挺胸的姿勢。

平行的視線

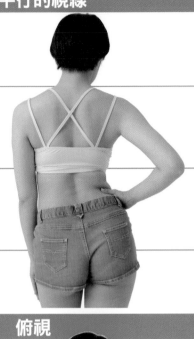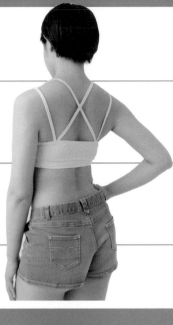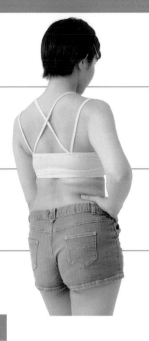

俯視

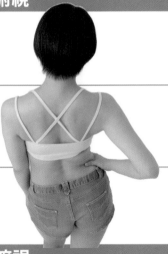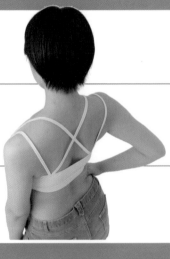

這是將右肩往後拉形
成的線條。

左手臂往下垂，所
以背部線條會顯現
出來。

俯視

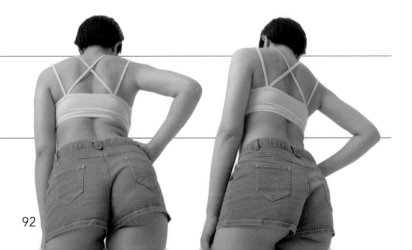

描繪出S形
曲線的背部
線條。

Lesson 18

手放在腰部

（平行的視線・正面）

關注焦點！

重點建議

將一隻手搭在腰部後，肩膀就會上抬，手肘會變成突起的形狀。手肘位於手臂中間一帶。不只是單純彎曲這一點，描繪時也不要忽略肱骨前端會和**肩膀側、手肘側一起突起**的情況。

試著畫畫看

1

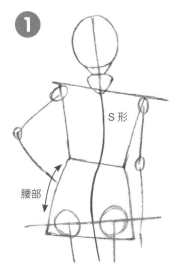

S 形

腰部

將腰往側面伸展，背部會呈現出 S 形般的彎曲弧度。觀察身體的大動作再畫出草圖。

2

上臂

前臂

軀幹的傾斜

以橢圓形來捕捉描繪軀幹的展現方式，並確認傾斜狀態。彎曲的手臂要注意上臂和前臂的比例。

3

手肘

在彎曲的手臂部分，手肘骨頭會突出來。伸直的手臂在拇指側會呈現平緩的曲線，小指側也會有骨頭突起，而且是直線形的。

4

陸續畫出細節部分。

應用在插畫上

4

彎曲手肘的動作

平行的視線

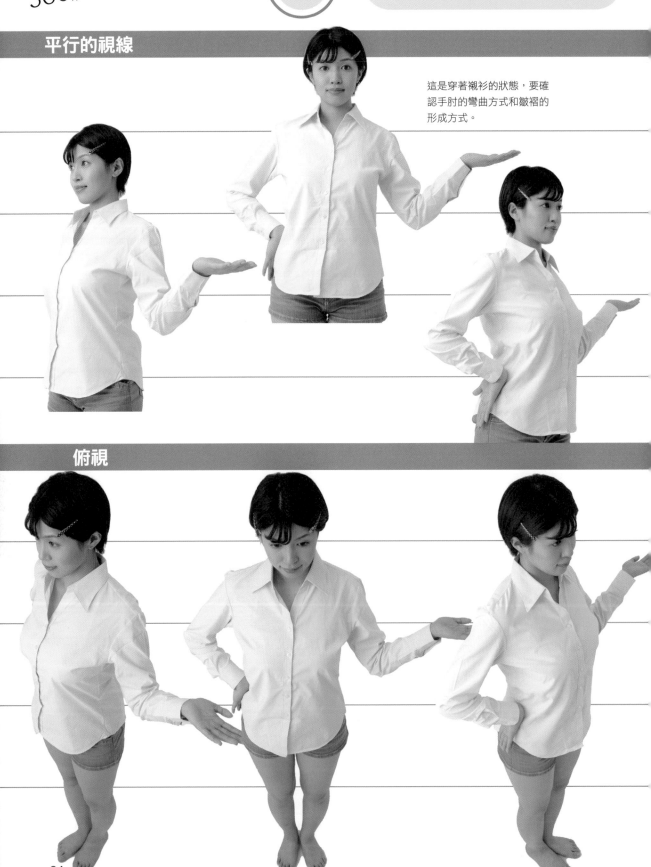

這是穿著襯衫的狀態，要確認手肘的彎曲方式和皺褶的形成方式。

俯視

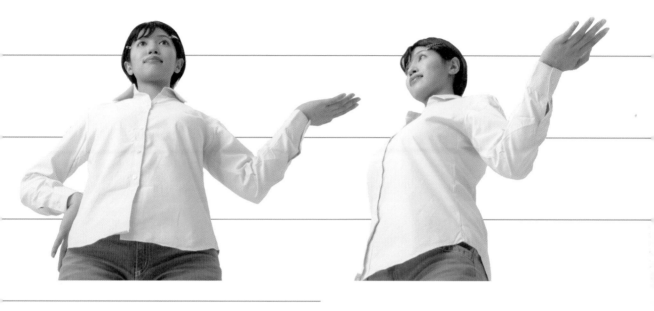

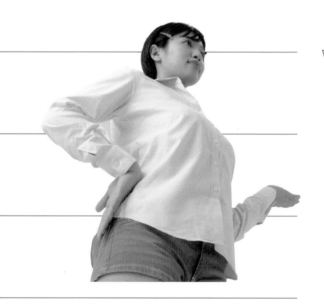

將手放在腰部,所以右肩會稍微往上抬。

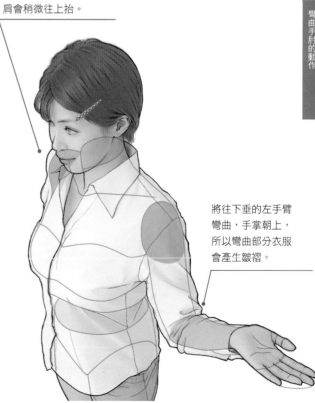

4

彎曲手肘的動作

將往下垂的左手臂彎曲,手掌朝上,所以彎曲部分衣服會產生皺褶。

平行的視線

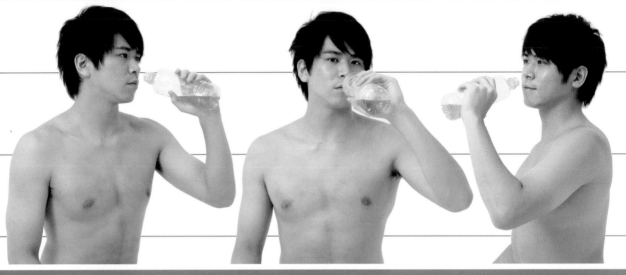

仰視

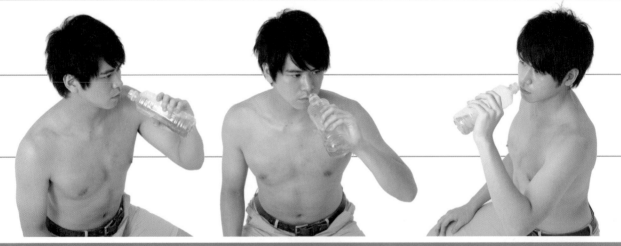

俯視

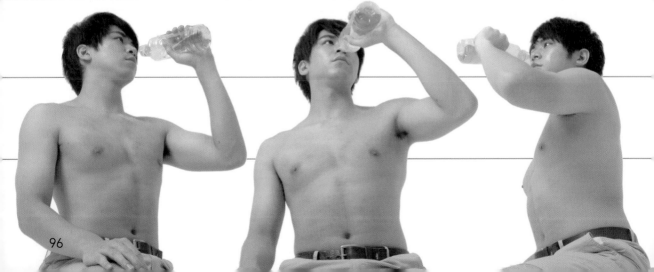

Lesson 19

喝水

（仰視・正面）

關注焦點！

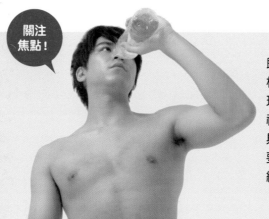

重點建議

即使是彎曲手肘的相同姿勢，根據描繪者的觀察視點，其展現方式也會有所改變。這是仰視構圖，而且手臂的展現方式具有特徵，所以描繪關鍵就是要謹慎**掌握骨骼的位置**，將描繪者的視點傳達給觀眾。

試著畫畫看

1

從肩膀往上抬

畫出大範圍的草圖。要注意往上抬的手臂，是從肩膀開始往上抬。

2

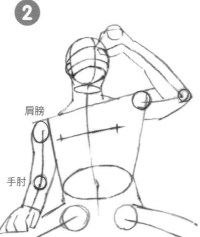

肩膀

手肘

往上抬的手臂的另一側肩膀是往下垂的。要仔細觀察肩膀、手肘、手腕的位置關係。

3

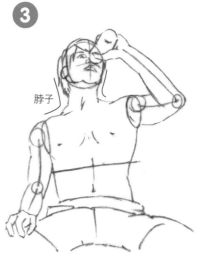

脖子

臉朝上，所以脖子會伸長。也要仔細觀察下巴的線條。

4

彎曲手肘的動作

4

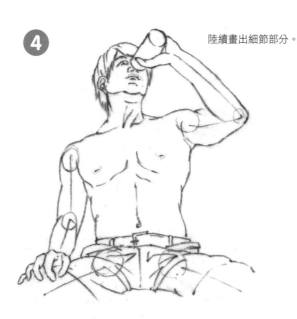

陸續畫出細節部分。

應用在插畫上

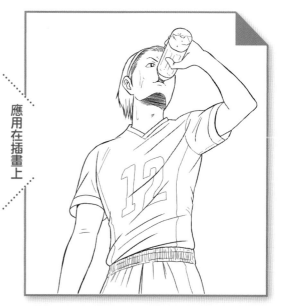

抱頭

平行的視線

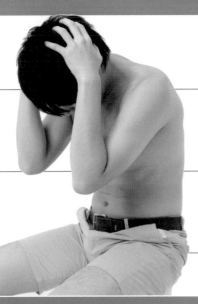
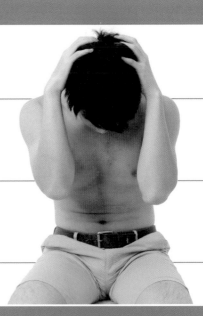

俯視

仰視

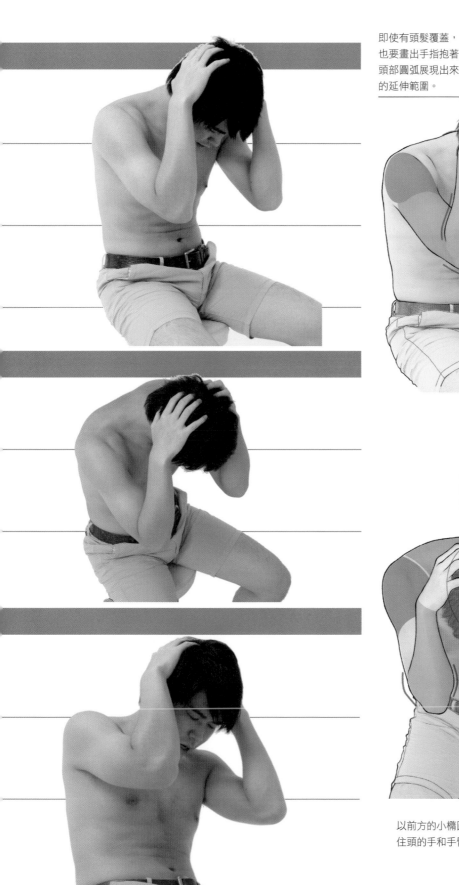

即使有頭髮覆蓋，
也要畫出手指抱著
頭部圓弧展現出來
的延伸範圍。

手腕的骨頭

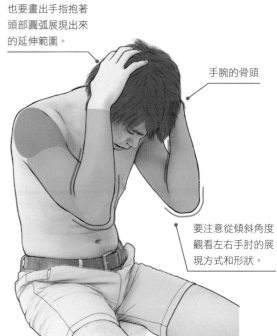

要注意從傾斜角度
觀看左右手肘的展
現方式和形狀。

人物將身體彎曲，所以可以確
認俯視角度看到的背部厚度和
雙肩的隆起狀態。

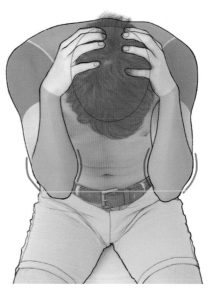

以前方的小橢圓形來捕捉頭形，要注意抱
住頭的手和手臂。

平行的視線

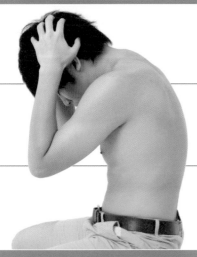

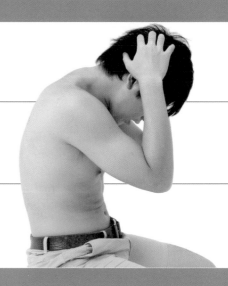

仰視

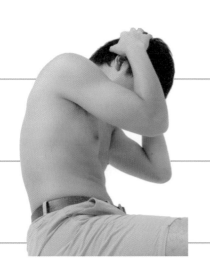

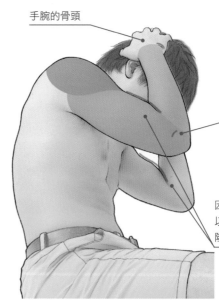

手腕的骨頭

凹陷

因為是從下往上看，所
以可以確認這個部分的
隆起狀態。

俯視

Lesson 20

抱頭

（俯視・斜前方）

關注焦點！

重點建議

這是可以看見肩膀上面以及後頭部的構圖。雙手抱頭後，雙肩就會往前抬高，**肩胛骨也會往前**，透過照片確實掌握這一點。擁有簡單知識就足夠了，所以可以事先記住活動部位的骨頭和肌肉改變方式的圖解說明。

試著畫畫看

1

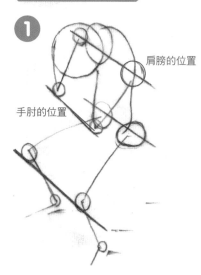

肩膀的位置

手肘的位置

肩膀往前並稍微往上抬，手肘往內側移動。要注意從肩胛骨開始的線條走向，再畫出草圖。

2

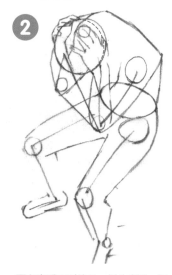

要留意看不到的另一側的畫面，慢慢表現出身體的厚度。要注意人物是抱著圓形物件，並觀察手指的方向。

3

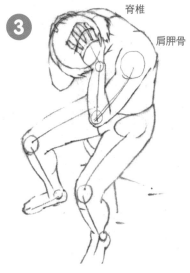

脊椎

肩胛骨

要確實觀察背部和凹凸部位。可以看到肩胛骨和脊椎的突起。

4

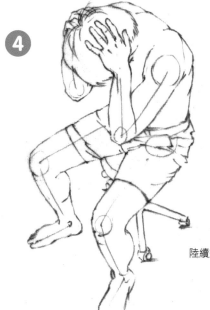

陸續畫出細節部分。

應用在插畫上

平行的視線

俯視

仰視

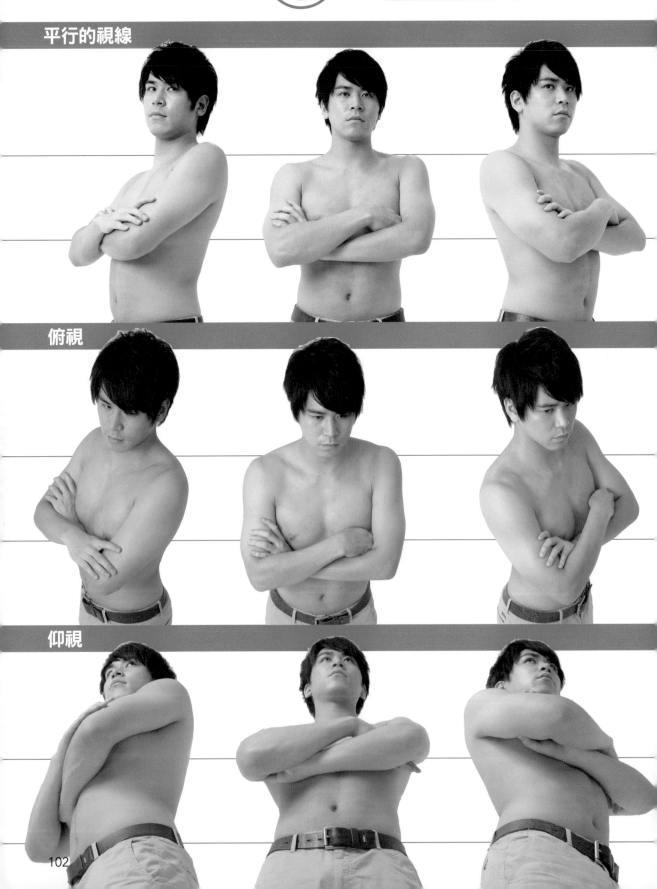

Lesson 21

雙手抱胸
（俯視・斜前方）

關注焦點！

重點建議

雙手抱胸是練習描繪肩膀、胸部和手臂的絕佳姿勢。需要觀察手臂重疊等細節時，經常要將兩隻手臂視為一體來描繪，**之後再分別完成細節部分**。將手臂從肩膀開始描繪成U形，在兩邊腋下做記號，畫出整個身體的草圖。

試著畫畫看

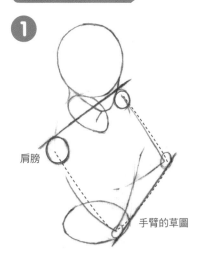

肩膀

手臂的草圖

一邊留意雙肩、雙肘的厚度和脖子根部的角度，畫出大範圍的草圖。

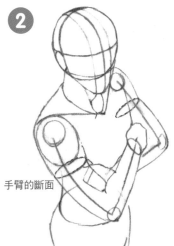

手臂的斷面

想像手臂的斷面，並捕捉上臂的角度。描繪時也要想像後方手臂被遮住的部分。

伸進去裡面

要注意手臂肌肉、手肘的突起等部位。因為雙手往前抱胸，所以眼睛前方的手臂部分，前臂會往內側伸進去。

4

彎曲手肘的動作

陸續畫出細節部分。

應用在插畫上

103

平行的視線

俯視

仰視

肩胛骨會往手肘挺出去的方向移動，肱肌的形狀也很明顯。

Lesson 22

挺出手肘

（平行的視線・正面）

關注焦點！

重點建議

描繪時要強調表現只有單側的手臂以及手肘往前。身體幾乎是左右對稱，可以知道連結胸部頂點的線條是稍微傾斜的。因為手來到臉的前方，所以要想成**肩膀稍微往前移動的樣子**。

試著畫畫看

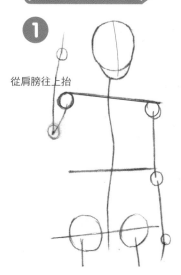

1

從肩膀往上抬

往上抬的那隻手臂是從肩膀開始往上抬。畫出連接雙肩的線條，確認上抬狀況。

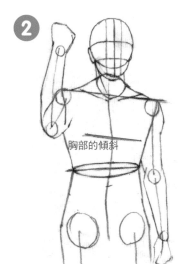

2

胸部的傾斜

身體被往前伸的手臂牽引，也跟著往前挺。胸部和腹部也要畫線，確認傾斜狀態。

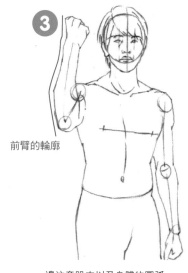

3

前臂的輪廓

一邊注意肌肉以及身體的圓弧，一邊畫出草圖。仔細地觀察前臂的輪廓，像是細小的凹凸部分，再進行描繪。

4

彎曲手肘的動作

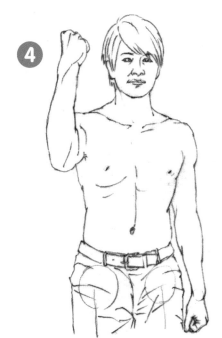

4

應用在插畫上

陸續畫出細節部分。

105

360度環視！ 照片資料 17 …… 以手托腮

平行的視線

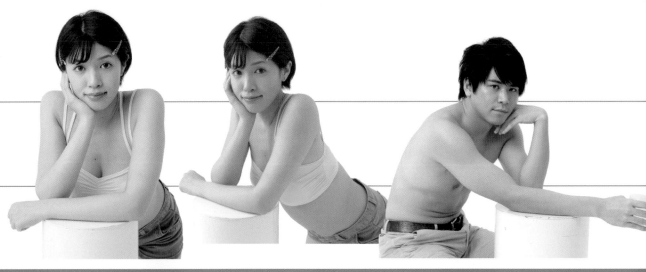

俯視

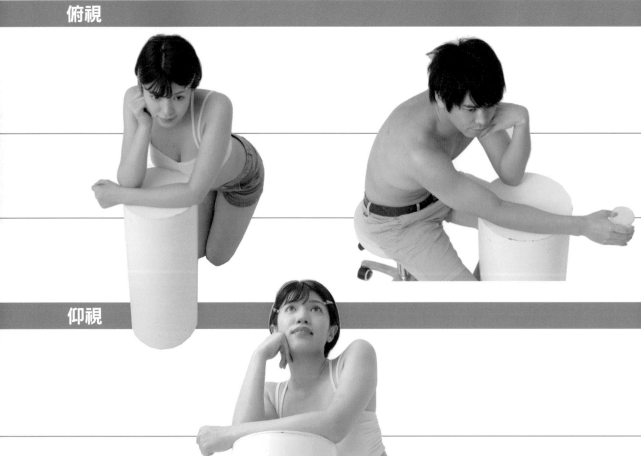

仰視

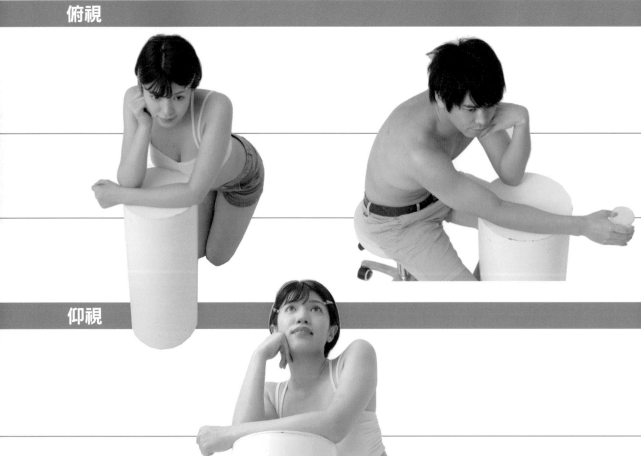

Lesson 23

以手托腮

（平行的視線．正面）

關注焦點！

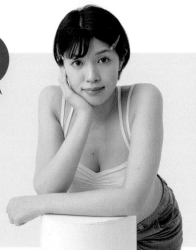

重點建議

將手肘和手靠在桌上後，身體和手臂之間就會產生空隙。此外，彎曲手肘並以手支撐頭時，肩膀會往上抬，而放鬆手肘時，肩膀則會往下垂。**完美捕捉動作的關鍵就在於了解手肘與肩膀的關係。**要仔細觀察。

試著畫畫看

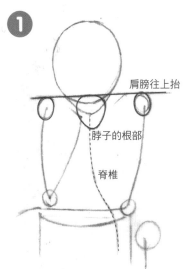

①

肩膀往上抬

脖子的根部

脊椎

因為是將屁股往後退的姿勢，所以脊椎也跟著往後退。也要確認肩膀的位置。脖子的根部也會往上抬。

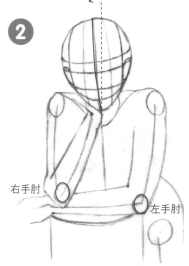

②

右手肘

左手肘

臉的中心會稍微往右肩傾斜。手臂撐著的位置，右手是在後方，左手則在前面。也要注意前後關係。

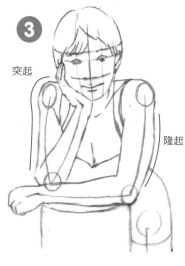

③

突起

隆起

描繪支撐下巴的手和手臂時，都要注意骨頭的突起和肌肉的隆起狀態，確實地畫出來。

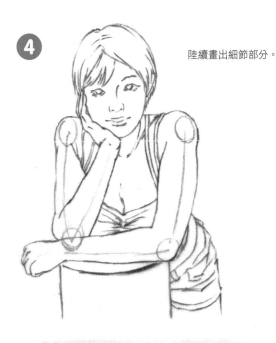

④

陸續畫出細節部分。

應用在插畫上

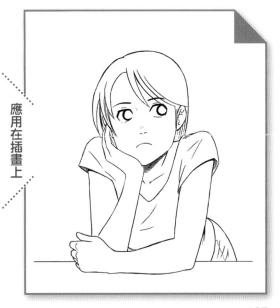

4

彎曲手肘的動作

觀察雙手交叉的方法和動作

改變手的動作後，身體的傾斜狀態和表情也會大幅改變。
在此將連同照片一起解說觀察重點。

▶ 將手指放在嘴邊

頭的傾斜狀態

因為要取得頭部重心的平衡，肩膀會往上抬。

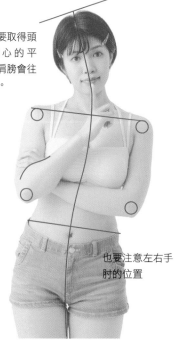

也要注意左右手肘的位置

收起下巴並挺胸，所以腰部會向前挺。

▶ 抓住單側手臂

抓住單側手臂後，雙肩會稍微往前，胸鎖乳突肌和鎖骨會變明顯。

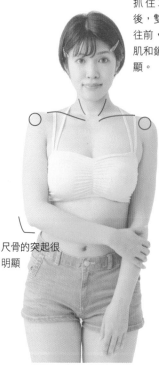
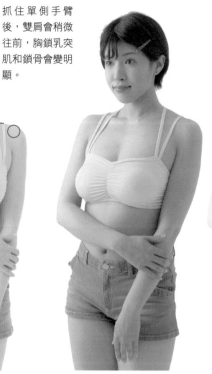
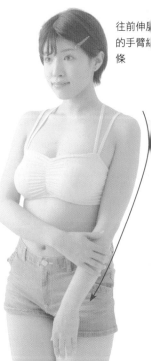

尺骨的突起很明顯

往前伸展的手臂線條

▶雙手抱胸（女性）

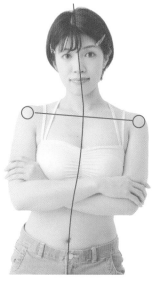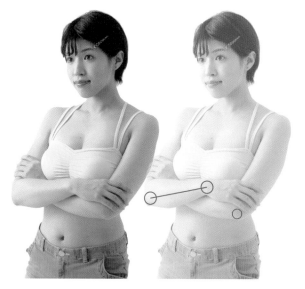

以S形線條來捕捉身體的傾斜
狀態。

右手在上面，所以手肘的高度
也會改變。

▶雙手在後面交叉　　有各式各樣的交叉方式。

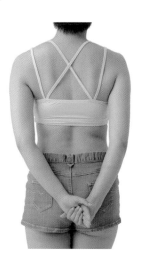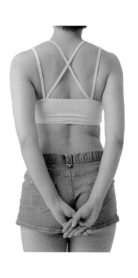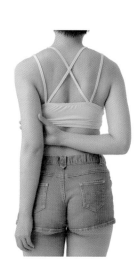

思考身體的厚度

雙手抱胸等手臂在身體前方的姿勢中，根據身體的厚度，肩膀和手肘的展現方式也會改變。不只是單一角度，要從各種不同的方向來觀察。

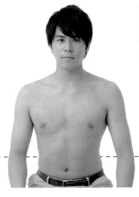
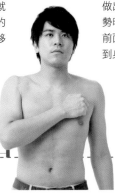
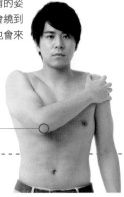

從紅色部分就能知道手肘的高度是往上移的。

做出捉住左肩的姿勢時，右肩會繞到前面，手肘也會來到身體前方。

手肘的高度

俯視

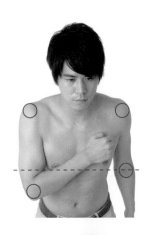

上臂是往前伸展的狀態。

仰視

能看見腋下的
大動作

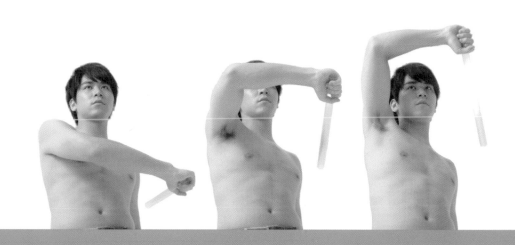

身體前面的肌肉

在此來確認身體前面的肌肉。胸大肌下面的腹部有「腹直肌」。有鍛鍊的身體這個腹直肌會很發達,所以作畫時也要描繪出這個部分的陰影。

要描繪能看見腋下的姿勢時,也要注意位於腋下的肌肉。腹直肌旁邊的「腹斜肌」、和肋骨相連的「前鋸肌」等,都是確實描繪肌肉發達的身體時,要事先記住的肌肉部位。

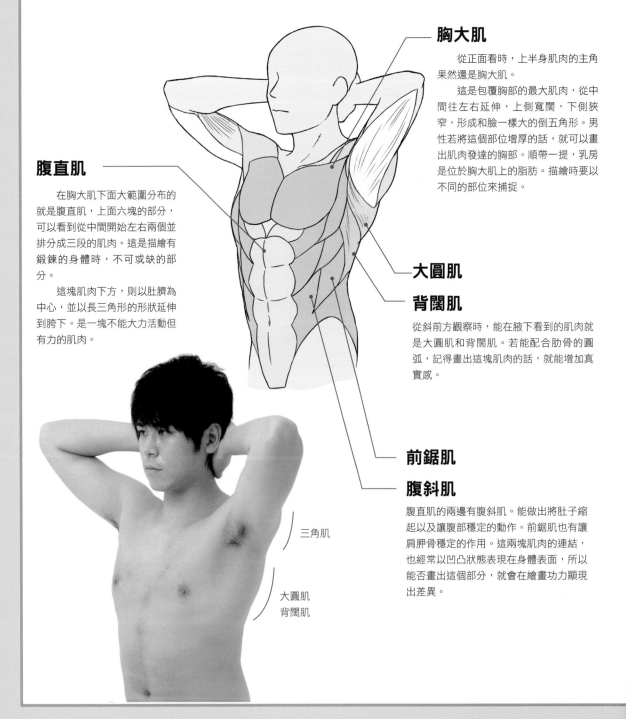

胸大肌

從正面看時,上半身肌肉的主角果然還是胸大肌。

這是包覆胸部的最大肌肉,從中間往左右延伸,上側寬闊,下側狹窄,形成和臉一樣大的倒五角形。男性若將這個部位增厚的話,就可以畫出肌肉發達的胸部。順帶一提,乳房是位於胸大肌上的脂肪。描繪時要以不同的部位來捕捉。

腹直肌

在胸大肌下面大範圍分布的就是腹直肌,上面六塊的部分,可以看到從中間開始左右兩個並排分成三段的肌肉。這是描繪有鍛鍊的身體時,不可或缺的部分。

這塊肌肉下方,則以肚臍為中心,並以長三角形的形狀延伸到跨下。是一塊不能大力活動但有力的肌肉。

大圓肌
背闊肌

從斜前方觀察時,能在腋下看到的肌肉就是大圓肌和背闊肌。若能配合肋骨的圓弧,記得畫出這塊肌肉的話,就能增加真實感。

前鋸肌
腹斜肌

腹直肌的兩邊有腹斜肌。能做出將肚子縮起以及讓腹部穩定的動作。前鋸肌也有讓肩胛骨穩定的作用。這兩塊肌肉的連結,也經常以凹凸狀態表現在身體表面,所以能否畫出這個部分,就會在繪畫功力顯現出差異。

三角肌

大圓肌
背闊肌

身體背面的肌肉

　　描繪背部時，主要先記住斜方肌、三角肌和背闊肌這三個部分。將手臂往下垂時，沒有留意到的肌肉也會因為手臂位置往上、手臂往後拉而變明顯。

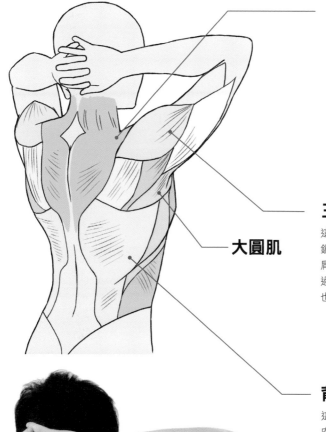

大圓肌

斜方肌

這塊肌肉包覆著脖子和肩寬，像是要擠進兩側肩膀肌肉（三角肌）之中延伸開來。而且從中心往下，以倒三角形的形狀延伸，再往中間的脊椎閉合。

三角肌

這是包覆肩膀的大肌肉，會配合鎖骨、肩胛骨、肱骨的動作，與肩關節的動作有很大關聯。會透過上臂的動作而改變形狀，所以也要注意這塊肌肉的展現方式。

背闊肌

這是配置在背部肌肉下方的肌肉，連接上臂、骨盆、脊柱，是人體中範圍最廣最大的肌肉。這個部分很發達的話，就會形成倒三角形的身材。背闊肌也會從腋下繞到前方。

補充：在背部深層則存在著「豎脊肌（髂肋肌、最長肌、棘肌）」。
這是背部最大最長的肌肉。範圍是從脖子到脊椎兩側，人可以直立也是因為這塊肌肉支撐脊椎的緣故。

5

能看見腋下的大動作

俯視（前面）

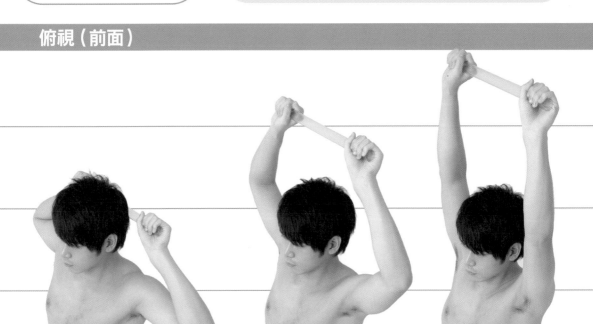

俯視（後面）

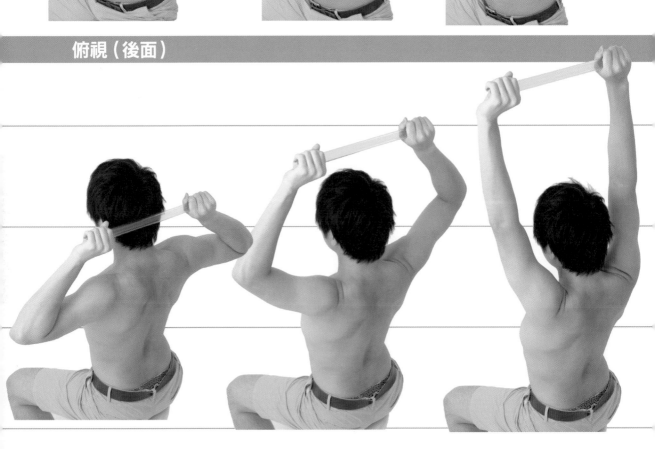

確認動作和形狀

從斜前方的角度，確認身體的動作以及和動作連動的形狀變化。

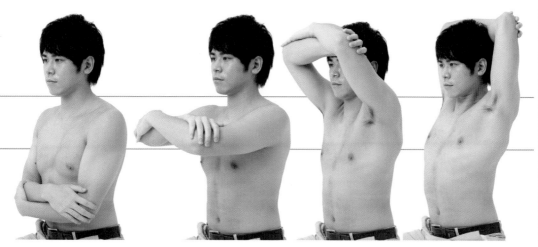

這是輕抱雙肘的姿勢。

將手臂往上抬到胸部正面。

將抱著的雙肘碰觸額頭。

繞到頭後面。

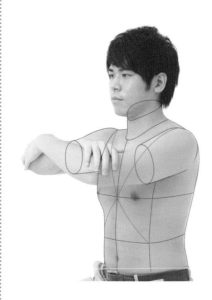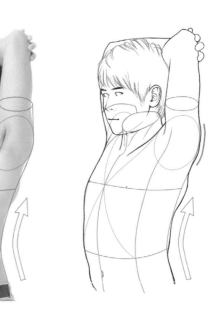

將環抱的手臂繞到頭後面時，上半身會被往上拉，自然形成挺胸的形狀。

也要注意拉到耳後的肩膀圓弧。

平行的視線

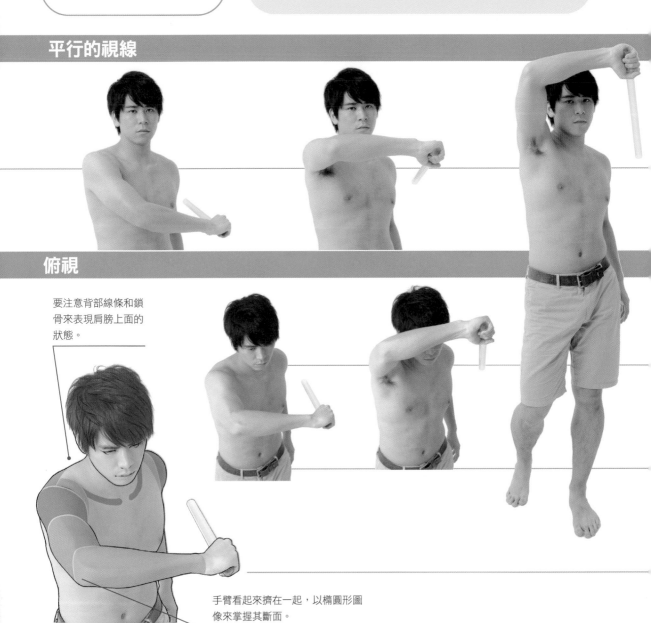

俯視

要注意背部線條和鎖骨來表現肩膀上面的狀態。

手臂看起來擠在一起,以橢圓形圖像來掌握其斷面。

仰視

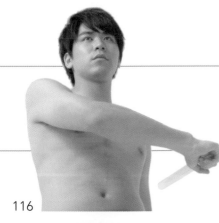
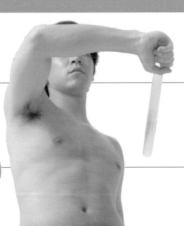

確認骨骼

手肘往前伸的姿勢，有時觀察的角度一改變，要捕捉其凹凸狀態就會很麻煩。在此就一邊比較照片和骨骼圖，一邊思考哪邊的骨頭會突出。

前臂的骨骼

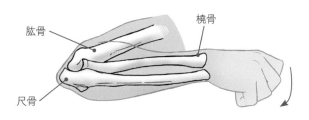

如同在 P86-87 的圖解一樣，前臂有兩根骨頭，彎曲手肘後，尺骨的骨頭會大大地突出來，而這也可以從身體表面看得很清楚。肱骨則會在其上下部位突起。

將手背朝外時，也可以確認拇指側的橈骨的隆起狀態。將小指側往下垂後，橈骨隆起狀態也會看得更清楚。

從上面

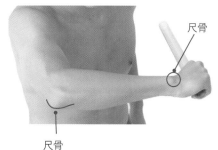

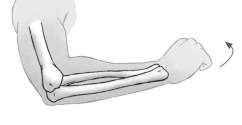

稍微改變姿勢，從上面來觀察吧。即使手肘往內側移動，也可以確認尺骨的突起（鷹嘴突）。而且將小指側展現出來，在小指側的手腕就會形成突起。這是靠手腕側的尺骨。

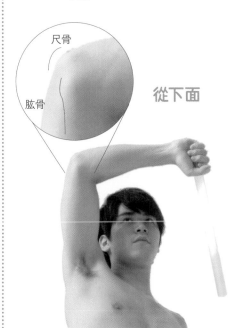

從下面

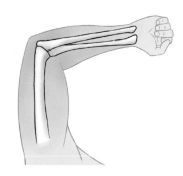

維持上一個動作再將手往上抬，並從下面觀察。可以從身體表面確認尺骨的突起和肱骨的突起這兩部分。手腕側沒有扭轉，所以兩根骨頭是並排的。

描繪時不要忽略骨頭的輪廓，就能準確摸索出手肘往前挺出去的動作。

Lesson 24

後方引體向上

（俯視・斜後方）

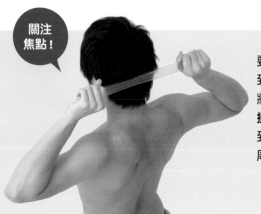

關注焦點！

要注意將手臂抬到頭上以及往下到頭後方時，**雙肘產生的變化。**將手往下放到頭後方時，**會呈現挺胸以及牽引肩膀的姿態。**留意到這個差別，也就能注意到肩膀周圍肌肉的張力變化。

◎ 試著畫畫看 ▶

①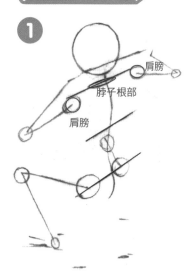

肩膀
脖子根部
肩膀

因為是背影，脖子根部的展現方式和從前面看到的圖像不一樣。也要注意肩膀和手肘的位置。

②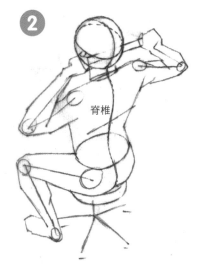

脊椎

肩膀往後面下垂，呈現挺胸狀態。要事先掌握脊椎的位置。

③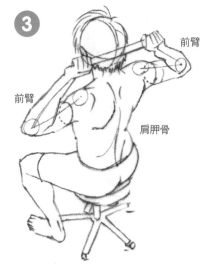

前臂
前臂
肩胛骨

慢慢描繪肩膀肌肉、肩胛骨等背影部分。前臂要畫出疊在上臂上方的樣子。

④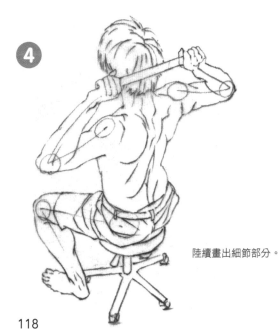

陸續畫出細節部分。

應用在插畫上

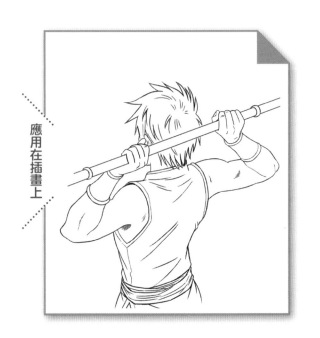

Lesson 25

彎曲手肘

（平行的視線・正面）

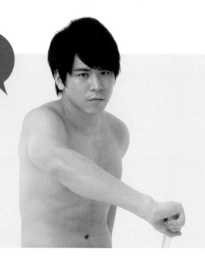

關注焦點！

重點建議

如同在 P86 和 P117 所解說的，肱骨是一根骨頭，而從手肘到手腕則有兩根骨頭。兩根骨頭中的其中一根是橈骨，這個骨頭會被肌肉牽引轉動，就能看到手掌的狀態。在此就來觀察手臂表面進行描繪吧。

試著畫畫看

1

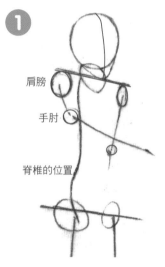

肩膀

手肘

脊椎的位置

身體是傾斜的，但臉會稍微朝向正面，所以要注意脖子的連接方式。往前的肩膀位置會往上移。

2

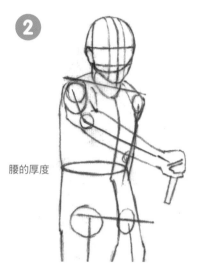

腰的厚度

一邊描繪草圖，一邊將往前伸的手臂當作中心，觀察各個部位的位置。以橢圓形來捕捉描繪腰部的厚度。

3

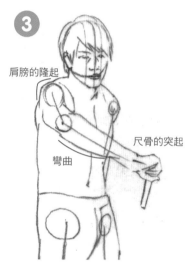

肩膀的隆起

尺骨的突起

彎曲

配合草圖，一邊注意立體感，一邊描繪出手臂和背部的線條。手臂的凹凸狀態要仔細觀察再描繪。

4

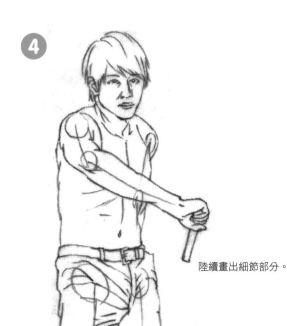

陸續畫出細節部分。

應用在插畫上

5

能看見腋下的大動作

119

平行的視線

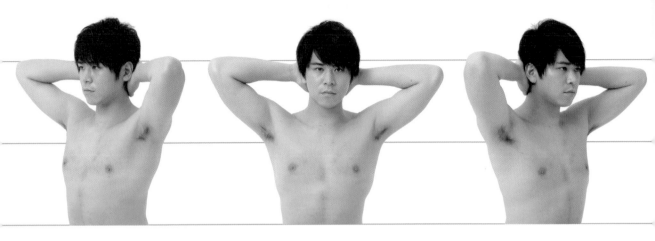

俯視

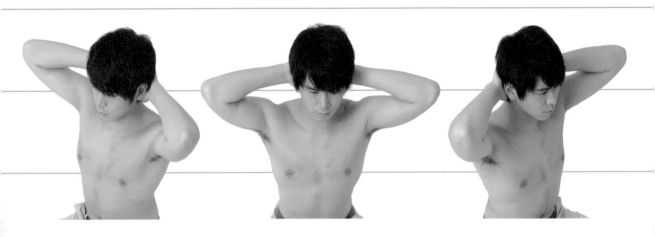

仰視

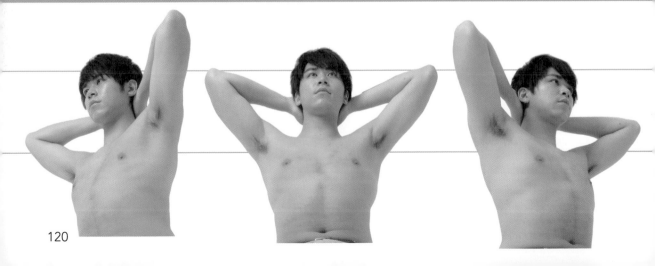

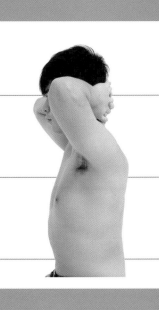

人物做出相同姿態，再將脖子往上抬，並透過平行的視線，從斜前方來觀察。

一邊抱著後頭部，一邊將脖子往上抬，所以上臂的內側會更加伸展。

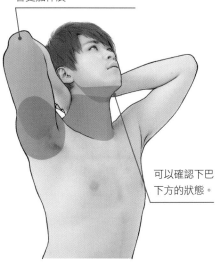

可以確認下巴下方的狀態。

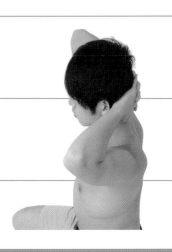

這是人物將脖子往上抬的樣子，並透過俯視角度，從斜前方來觀察。

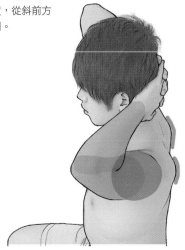

這是人物穿上衣服，並以俯視角度，從斜前方觀察的範例。

在俯視時，可以確認雙肩肩胛骨的隆起狀態。

360度環視！照片資料 ⤴18 ⟳ ⋯⋯⋯ 手在頭後交叉

平行的視線

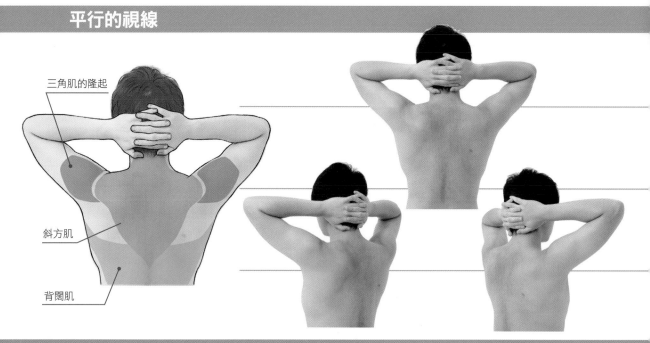

三角肌的隆起

斜方肌

背闊肌

俯視

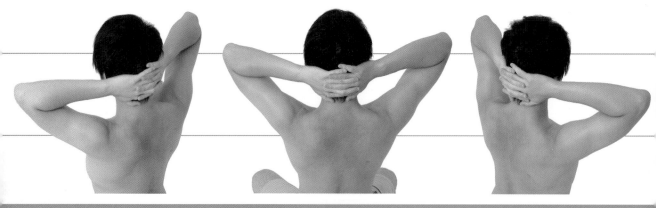

仰視

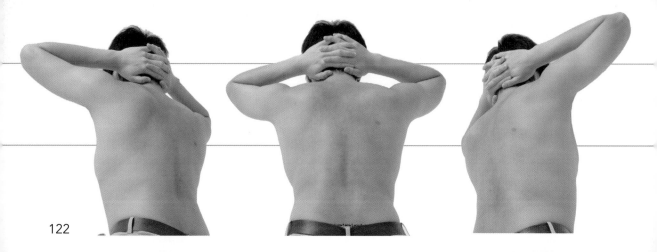

Lesson
26
手在頭後交叉
（仰視・斜前方）

關注焦點！

從頭部頂點到肚臍下的要害，**將人體分成左右兩半的線稱為「正中線」**，是左右對稱的基準。透過正中線和頭、脖子、肩膀、胸部、腹部、腰部的位置差異，來決定身體姿勢。這個姿勢**左右對稱**，是容易比較的形狀。確實地掌握身體形狀。

◐ **試著畫畫看** ▶

①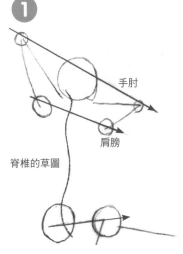

手肘

肩膀

脊椎的草圖

一邊注意身體厚度的角度，一邊描繪連接雙肘雙肩的草圖線條。

②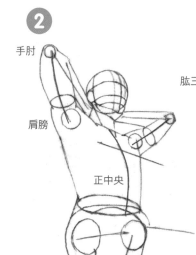

手肘

肩膀

正中央

描繪身體的中心線，掌握左右對稱的部位。肩膀稍微往後下垂，但手肘是稍微往前挺的狀態。

③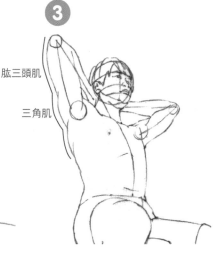

肱三頭肌

三角肌

以輔助線為提示，描繪出手臂肌肉和身體的厚度。也別忘了捕捉三角肌的隆起狀態。

④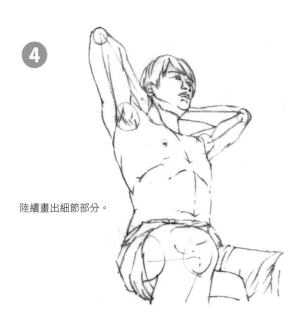

陸續畫出細節部分。

應用在插畫上

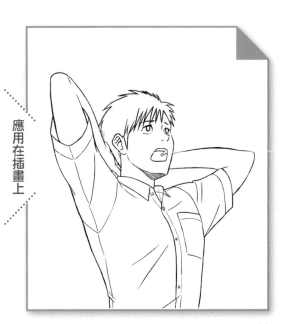

5

能看見腋下的大動作

平行的視線

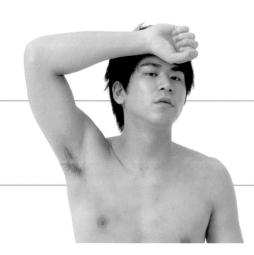 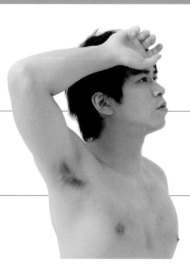

俯視

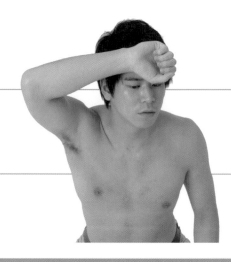 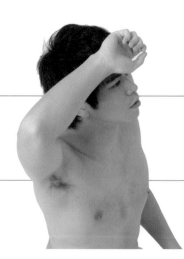

仰視

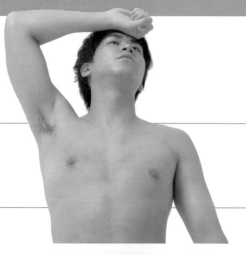 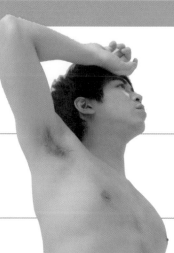

Lesson
27
擦汗
（仰視・斜前方）

關注焦點！

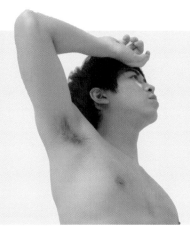

重點建議

因為手肘抬高，所以鎖骨、肩胛骨、肱骨會被肱肌等部位牽引往上。這時**如果漏畫了用在背部看到的三角肌和腋下肌肉，就會失去人體該有的樣子**。要摸索肌肉的輪廓。

試著畫畫看

1

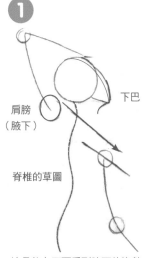

肩膀（腋下）

下巴

脊椎的草圖

這是能在正面看到腋下的姿勢。從眼前的肩關節到後方，去掌握連接雙肩的線條。

2

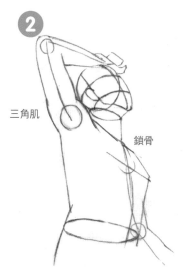

三角肌

鎖骨

從肩膀肌肉開始描繪鎖骨的線條。因為是朝向斜上方的狀態，所以能看見下巴下方的樣子。

3

從手肘往手腕的線條很難捕捉出形狀，但要表現出手肘往後的樣子。

4

陸續畫出細節部分。

應用在插畫上

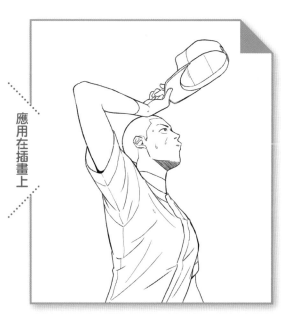

5

能看見腋下的大動作

125

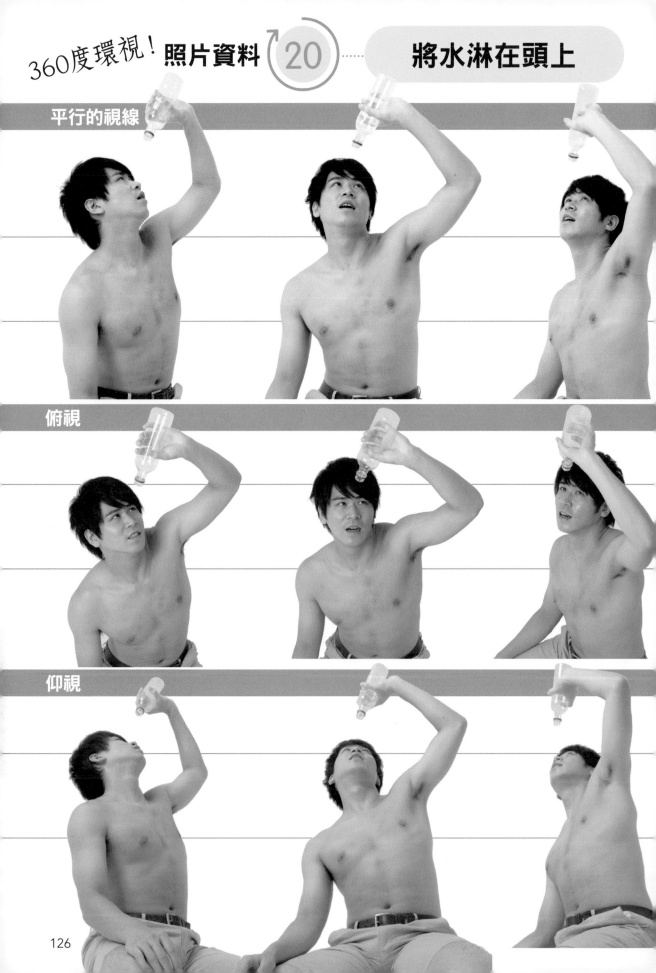

360度環視！ 照片資料 20 …… 將水淋在頭上

平行的視線

俯視

仰視

126

Lesson 28

將水淋在頭上
（平行的視線・正面）

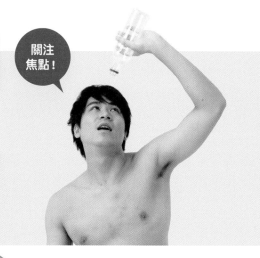

關注焦點！

和 Lesson 27 一樣，**不要忽略手臂和肩膀的肌肉，確實將其描繪出來的話就成功了**。因為是從正面觀察，所以描繪出左右對稱的部位，藉由這些位置就能表現出身體的傾斜狀態。手腕、手肘以及肩膀的位置關係也要確實掌握比例後再描繪。

試著畫畫看

1

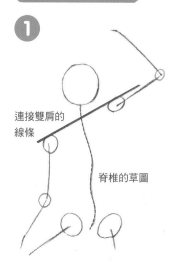

連接雙肩的線條

脊椎的草圖

將單側手臂往上高舉。因為從肩膀開始往上抬，所以連結雙肩的線條會大幅傾斜。

2

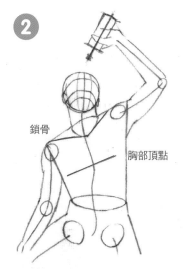

鎖骨

胸部頂點

描繪鎖骨的線條，並再確認傾斜狀態。胸部頂點的位置也要配合身體的傾斜狀態而傾斜。

3

隆起

配合手腕、手肘和肩膀的位置，將手臂描繪出立體感。也要捕捉腋下的隆起狀態。

4

陸續畫出細節部分。

應用在插畫上

5

能看見腋下的大動作

127

360度環視！照片資料 21 ⟳ 手貼在頭上

平行的視線

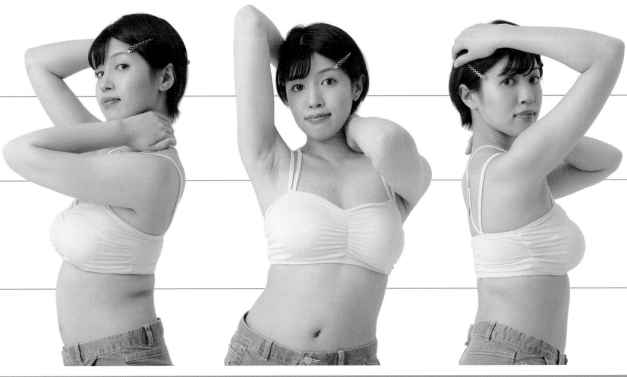

俯視

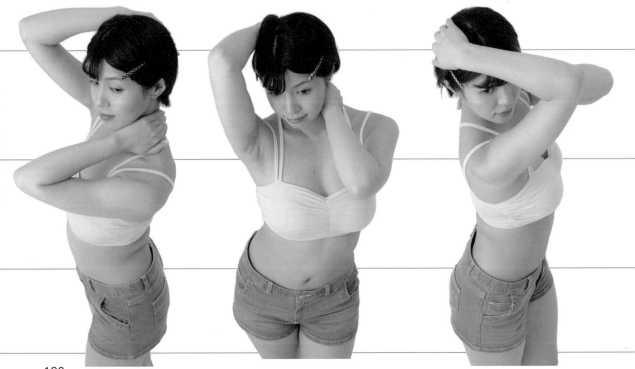

Lesson 29

手貼在頭上

（平行的視線・側面）

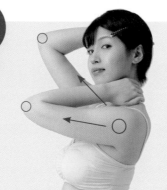

關注焦點！

重點建議

即使彎曲雙肘擺出姿勢，如果左右兩手擺放的位置不同，手肘的方向以及形狀就會有所不同，**在輪廓上會呈現出差異。** 要記住肩關節（肱骨的根部）可以轉動這個重點。

試著畫畫看

1

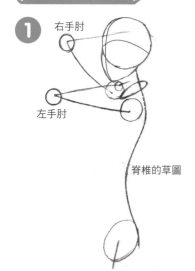

右手肘

左手肘

脊椎的草圖

確實掌握左右手臂的位置，再描繪草圖。要注意肩膀和屁股的位置，以曲線描繪脊椎的草圖。

2

仔細觀察左右手臂上抬狀態和手肘彎曲狀態後再進行描繪。因為手貼在脖子上，所以臉也會傾斜。

3

凸出　　　彎曲

除了胸部之外，配合背部的彎曲狀態，肋骨下方一帶也會往前挺。要整合整體的輪廓。

4

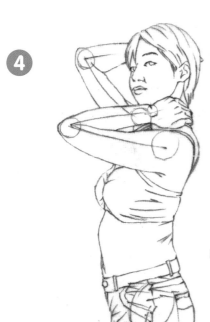

陸續畫出細節部分。

應用在插畫上

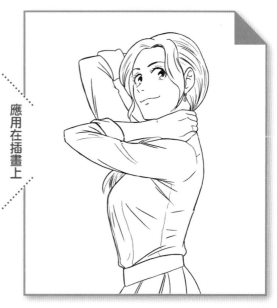

平行的視線

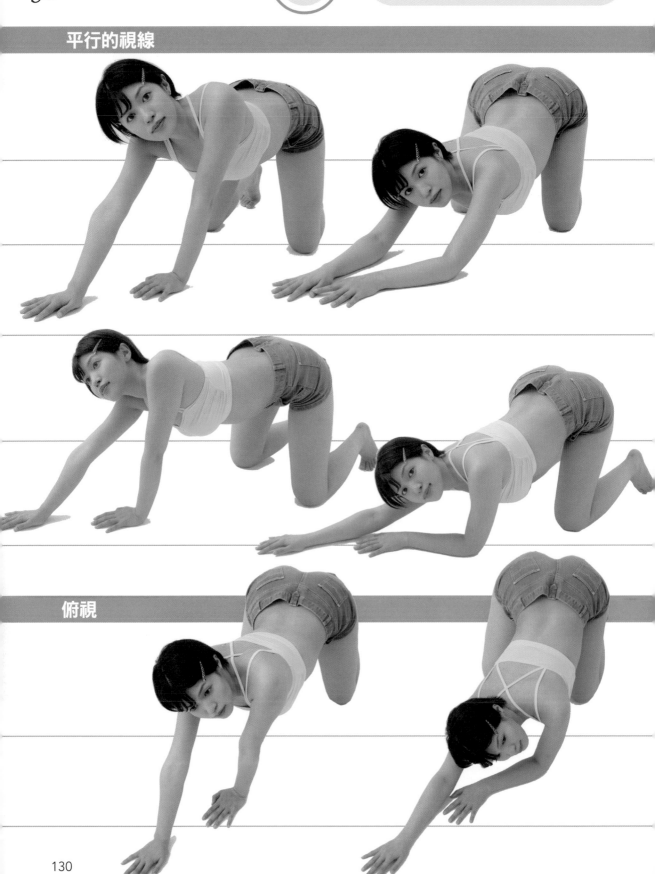

俯視

Lesson 30

關注焦點!

雙手著地

（平行的視線・側面）

這是像貓在伸展般的姿勢。要注意支撐身體的手、手肘和腳趾的接地面。描繪時也要注意脖子的角度和伸出去的手臂方向。描繪關鍵就在於**巧妙捕捉從地板到軀幹間的空間。**

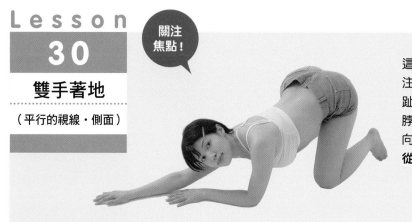

試著畫畫看

1

脊椎的草圖

後方的手臂往前伸展，前方的手臂則在前面彎曲。也要透過脊椎的線條確認身體的彎曲狀態。

2

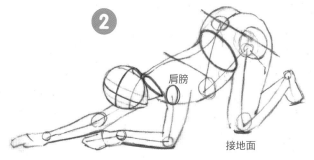

肩膀

接地面

要掌握前方肩膀的位置。思考哪裡會碰觸到地面，留意空間。

3

肩帶

描繪出前方手臂的肩帶，讓肩膀的圓弧變明顯。

4

陸續畫出細節部分。

應用在插畫上

5

能看見腋下的大動作

131

手臂和肩膀的各種動作

在彎曲手肘的狀態下，將手臂慢慢往上方活動。觀察因不同姿勢而改變的手臂和肩膀的展現方式。

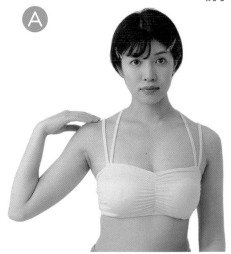
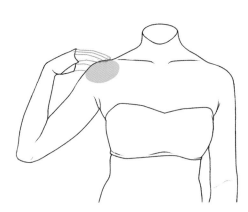

這是將指尖放在肩膀，手肘遠離身體的姿勢。有放手指的肩膀會比較高，並顯現出圓弧線條。

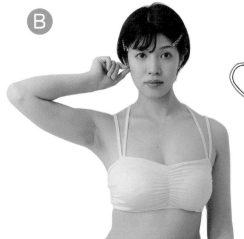
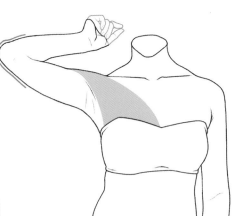

這是摘掉耳環的姿勢。手腕朝向前側，上臂稍微轉動。要注意從胸部往肩膀的肌肉走向。

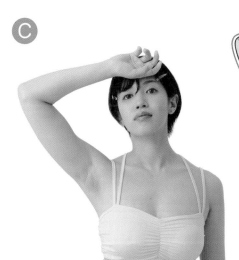

將手放在額頭的姿勢。因為手背貼著額頭，所以手掌、手腕朝上後再和照片B相比的話，就能知道手肘的展現方式有所差異。以蛋形區塊來想像肩膀的圓弧和腋下部分。

D

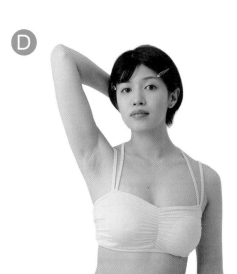

這是將手貼在頭後面的姿勢。手肘到手掌的區塊會往後深入，所以能看見在姿勢A中看不太到的上臂內側。

E

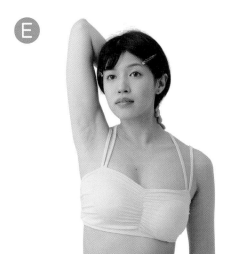 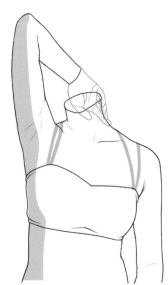

這是將手貼在脖子後面的姿勢。而且肩膀往上抬，胸部的肌肉也受到影響，可以知道腋下處於確實伸展的狀態。也要注意左右肩帶展現方式的差異。

Point
重點
解說

從斜前方來觀察的話

從斜前方的角度來確認相同動作。

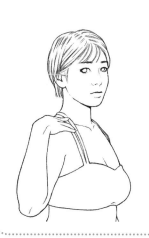 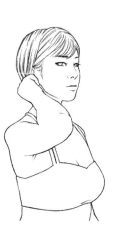 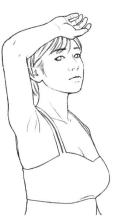 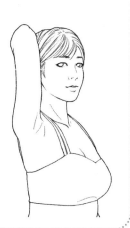

從張開腋下的姿態中能看到的物件

在雙手置於脖子的狀態下，慢慢張開手肘。

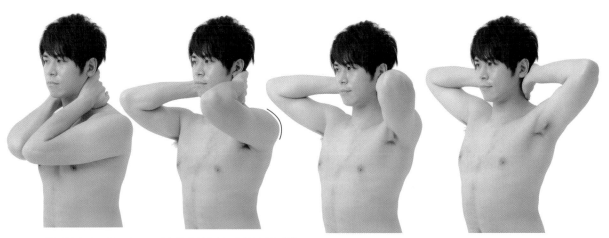

從雙手放在脖子後面交叉，圍起雙肘的姿勢，慢慢張開手肘。
要觀察肩膀隆起的差異。

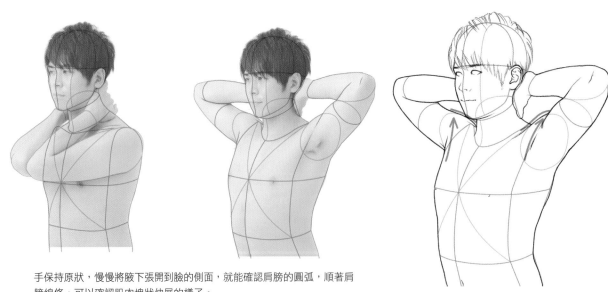

手保持原狀，慢慢將腋下張開到臉的側面，就能確認肩膀的圓弧，順著肩
膀線條，可以確認肌肉塊狀伸展的樣子。

6 章

加入扭動的動作類姿勢

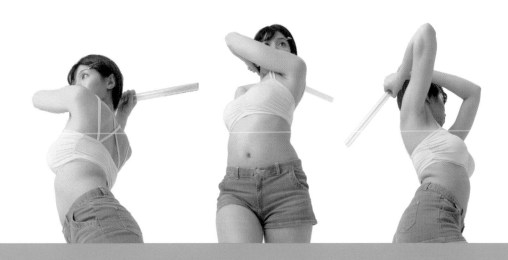

脊椎的構造

　　脊椎是由脖子處的頸椎（七塊）、從肩膀到腹部的胸椎（十二塊）、腰部的腰椎（五塊）、骶骨以及尾骨構成的。

　　骨頭從脖子到腰部像堆疊積木一樣，各個連接點就成為關節，各自產生不同變化。頭骨是固定的，與脊椎相連，而脊椎能讓肩膀、胸部和腰部做出柔軟動作。

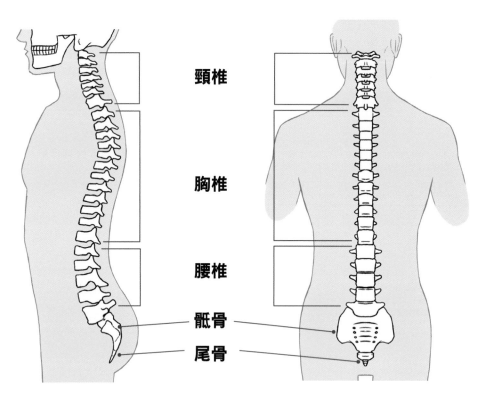

頸椎

胸椎

腰椎

骶骨

尾骨

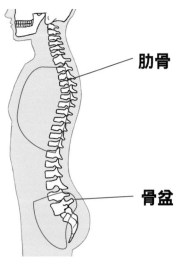

肋骨

骨盆

　　肋骨有十二塊。與背部的十二塊胸椎各自相連，上面十塊肋骨和位於胸部中心的「胸骨」相連，構成上半身保護內臟。

　　骨盆是延伸到骶骨旁邊的大骨頭，並與腿骨相連。

　　從側面捕捉姿態時，也要注意肋骨和骨盆的位置，就能畫出完美的人體。

扭動的動作是如何形成的？

　　扭動身體做出大動作時，脊椎發揮了很大的作用。脊椎像堆疊積木一樣，由數塊骨頭重疊形成，因此脖子、胸部，以及腰等各種部位都可以扭動身體，但根據部位的不同，也有擅長和不擅長的情況。

　　首先分成三個部位來思考。
①脖子部分的「頸椎」，為了保護頭部而可以做出扭頭、歪頭等柔軟的動作。
②胸部的「胸椎」不會像脖子或腰部那樣大幅擺動，而是稍微往前後左右擺動。
③腰部的「腰椎」可以彎曲伸展，但扭動的範圍狹窄。

　　將上半身柔軟且複雜的動作，分成轉動、前後、上下左右來思考。

轉動　　往水平扭動的情況，扭動角度由大到小依序是頸椎（活動頭部的骨頭）、胸椎、腰椎。

前後　　即使是前後的動作，頸椎也能擺動出最大且柔軟的動作，接著是腰椎和胸椎。腰部可以做出大幅往前的動作。

上下左右　　從正面觀察，可以知道有右肩、左肩的上下運動，以及右腰、左腰的上下動作。連接空隙的胸椎會往上傳達腰部動作，藉由頸椎往頭的方向連接，做出各式各樣的姿勢。

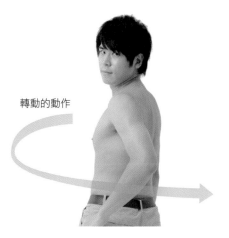

轉動的動作

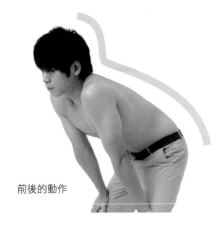

前後的動作

上下左右的動作

　　扭動的動作有時會造成腰痛。胸椎的動作超過限度時，腰椎就會代替胸椎，這就是造成腰痛的原因。

6

加入扭動的動作類姿勢

平行的視線

俯視

仰視

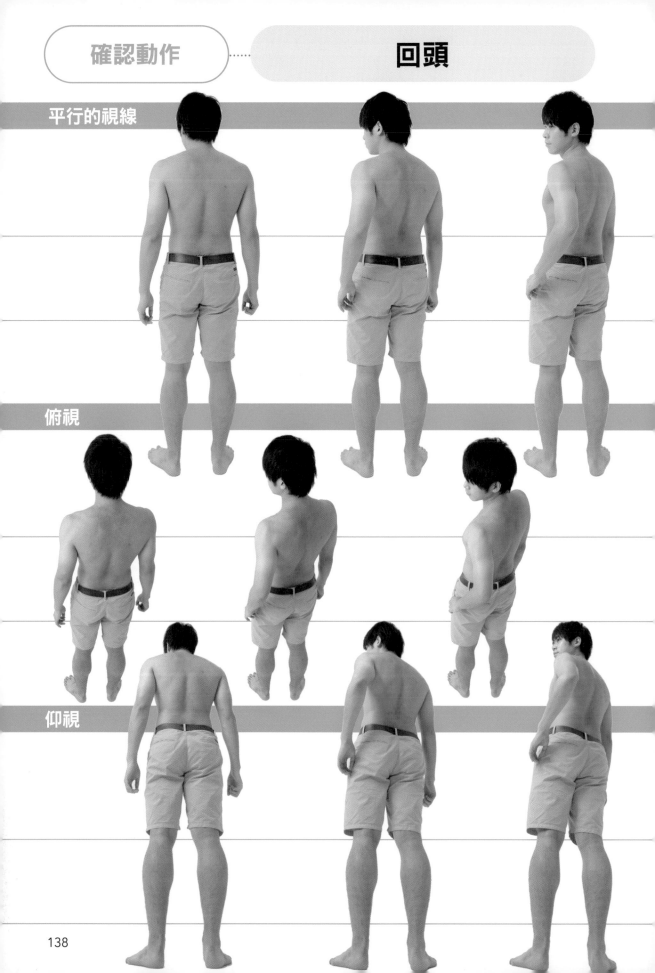

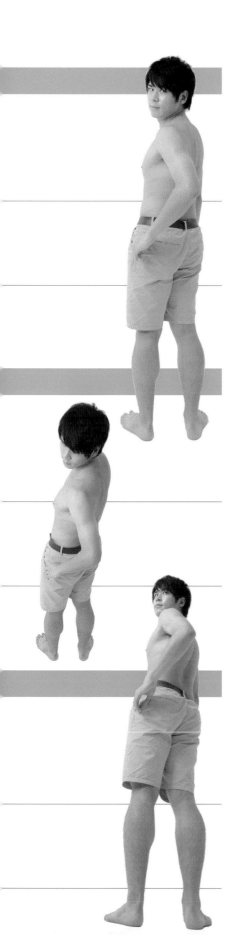

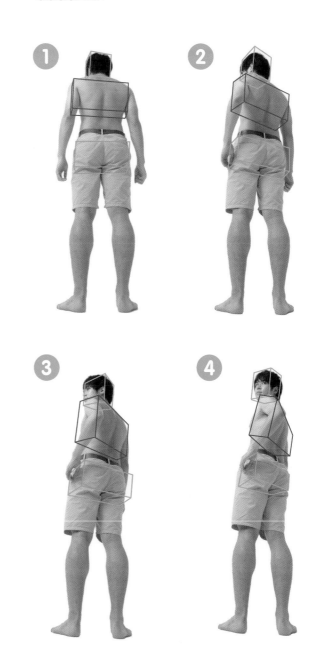
以三個箱子來捕捉頭、胸部和腰部

　　描繪扭動的動作時，可以思考頭、胸部和腰部是朝向哪邊。為了容易思考，將頭、胸部和腰部這三個部位單純化，想像成三個箱子。透過箱子方向的差異來捕捉扭動的動作。

　　脖子（連接頭和肩膀胸部）和腹部（連接胸部和腰部）會各自幫忙改變方向。

　　一邊注意三個箱子的方向是如何移動，一邊摸索步驟①②③④及動作。

❶

❷

❸

❹

平行的視線

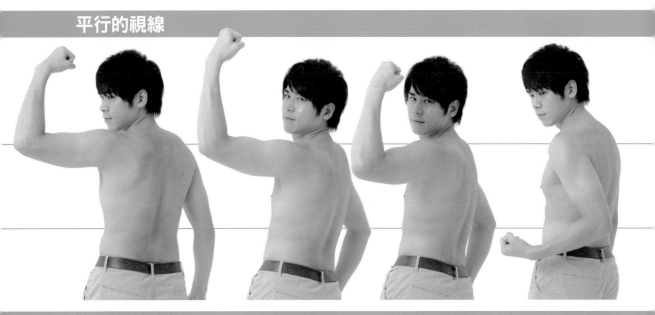

俯視

仰視

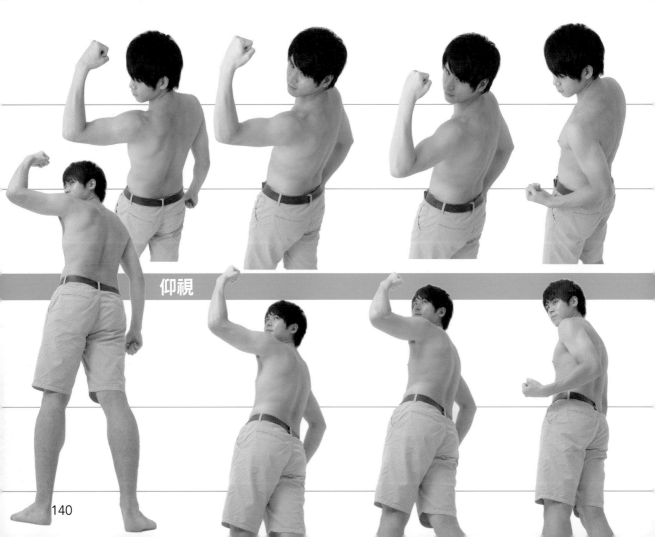

Lesson

31

回頭擺出姿勢

（俯視・斜後方）

關注焦點！

重點建議

回頭擺出姿勢的三個支點是頭、肩膀（胸部）和腰部。透過脊椎連接這三個支點，所以**描繪回頭擺出姿勢的關鍵就是確實掌握這三個部位的方向**。脖子、腹部等部位會協助回頭的動作。而且還要加上手腳的動作一起考慮。

試著畫畫看

1

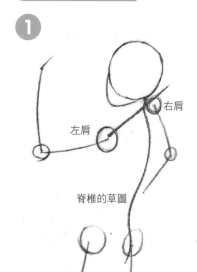

右肩

左肩

脊椎的草圖

要特別注意連接雙肩的線條和脊椎的線條，再描繪草圖。仔細觀察要畫在脊椎的哪個位置。

2

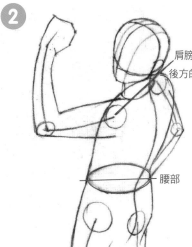

肩膀

後方的肩膀

腰部

一邊注意回頭時的肩膀、腰部的角度，一邊描繪姿態。也要注意後方肩膀的展現方式。

3

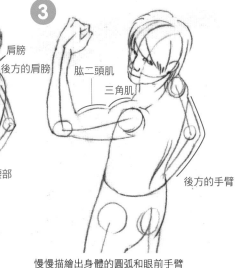

肱二頭肌

三角肌

後方的手臂

慢慢描繪出身體的圓弧和眼前手臂的肌肉。也要確認與後方肩膀相連的手臂的展現方式。

4

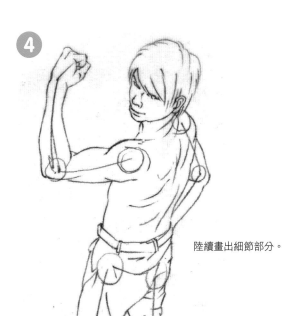

陸續畫出細節部分。

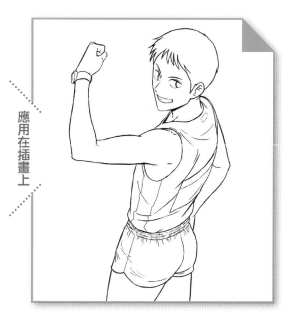

應用在插畫上

6

加入扭動的動作類姿勢

141

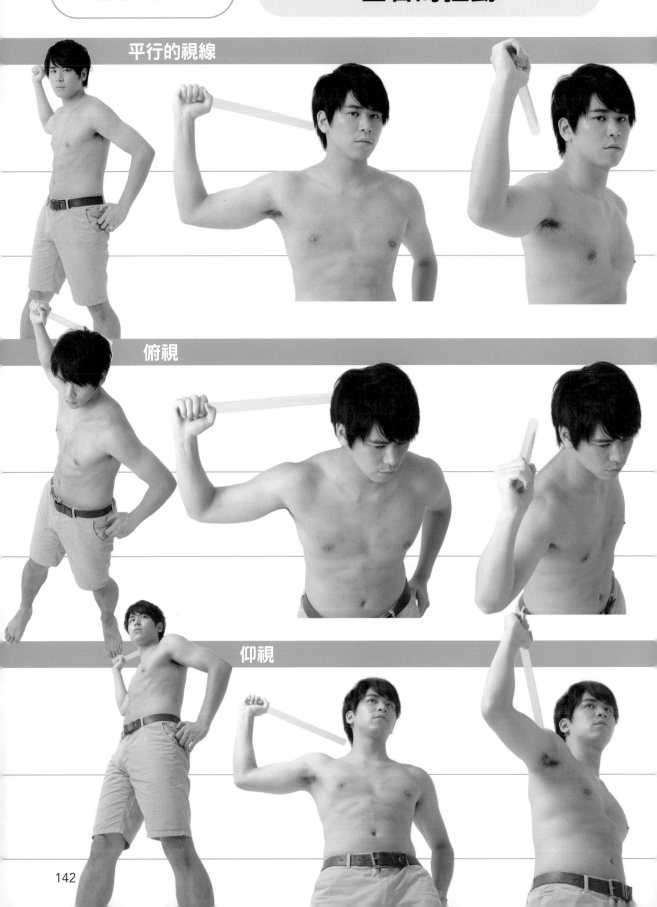

確認動作 ⋯⋯ **左右的扭動**

平行的視線

俯視

仰視

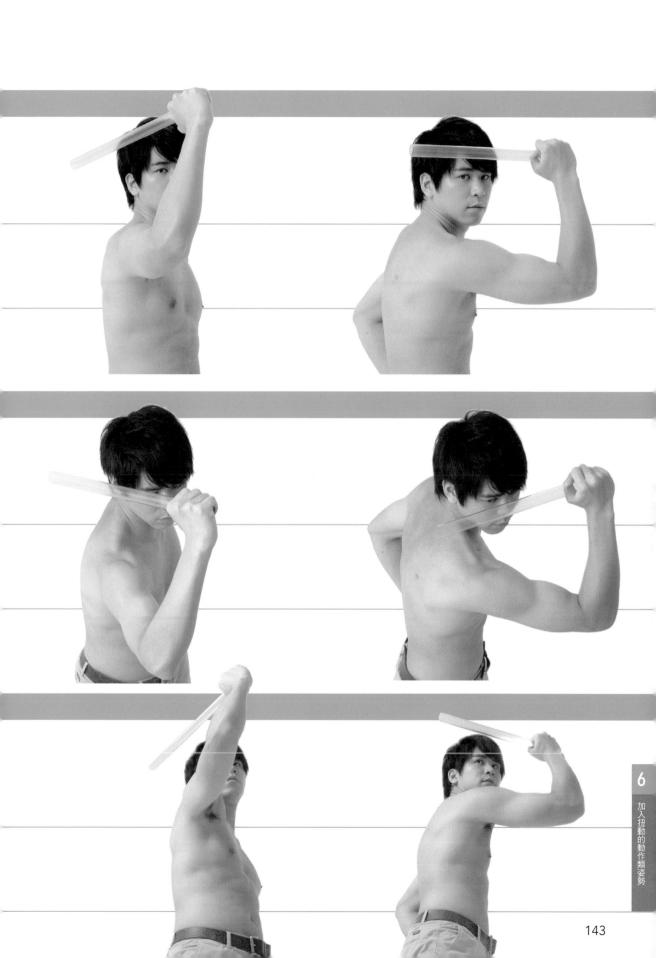

平行的視線

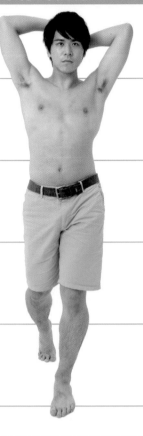
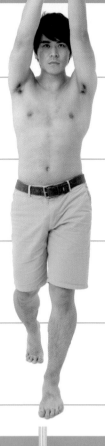

俯視

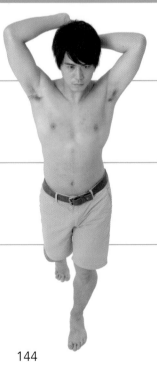

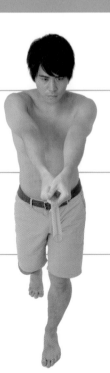
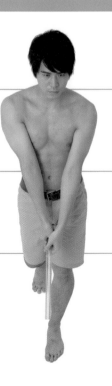

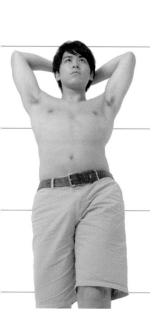
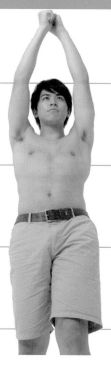

透過身體的中心將手臂筆直
地伸直,所以肩膀會往前伸
展,可以看到鎖骨的彎曲和
凹陷。

在平行視線時,手臂看
起來擠在一起。要掌握
肩膀、手肘和手腕的位
置再進行描繪。

肩膀縮入身體內側,可以
確認整個胸部(肌肉)往
中心靠近。

6

加入扭動的動作類姿勢

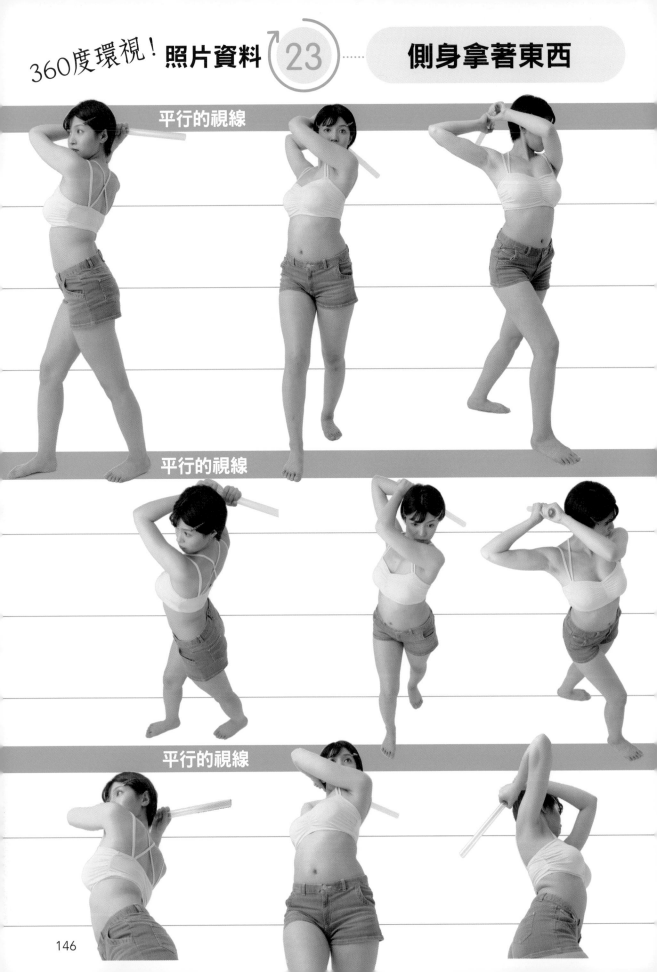

平行的視線

平行的視線

平行的視線

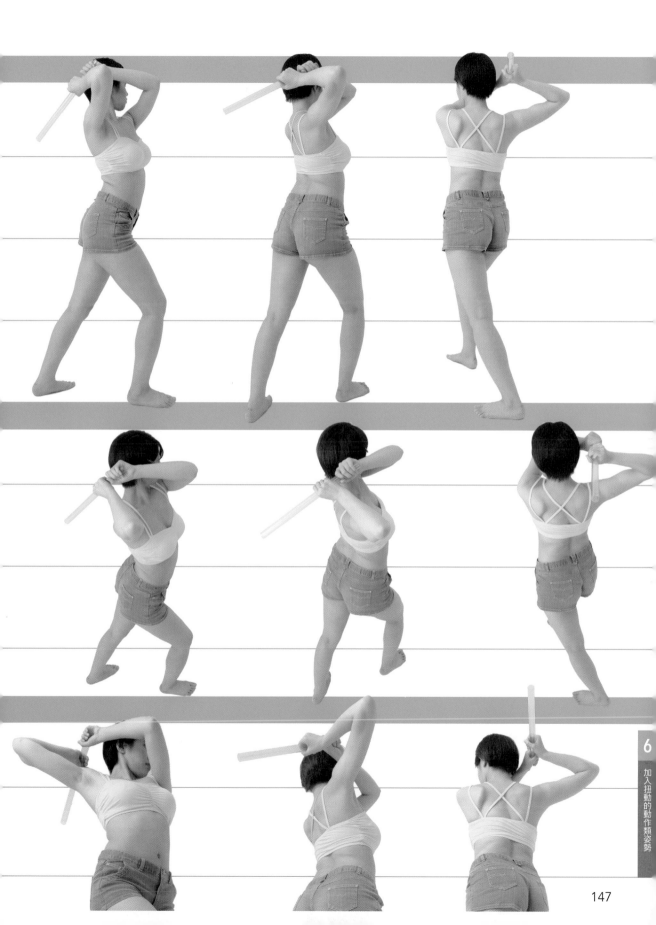

平行的視線

俯視

仰視

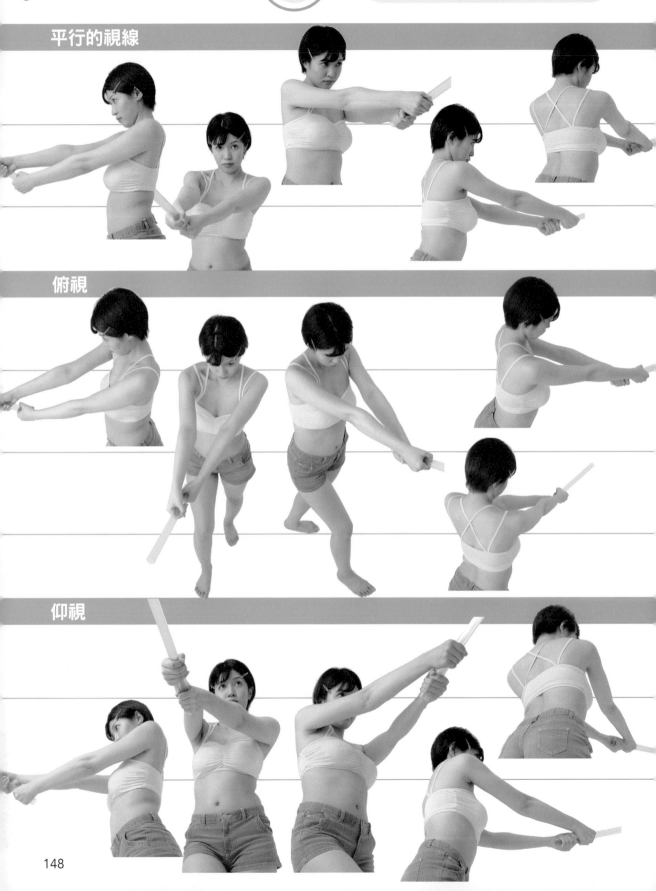

148

Lesson 32

側身拿著東西

（俯視・正面）

關注焦點！

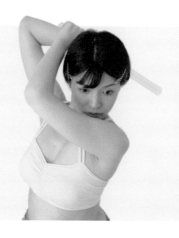

重點建議

將劍往下砍的姿勢，手腳的動作很顯眼，**但基本上是透過表現脊椎動作的軀幹（胸部、胸部、腰部）走向來決定動作。**盡量掌握脊椎「往上彎曲」到「彎曲方式」的走向來進行描繪。

試著畫畫看

①

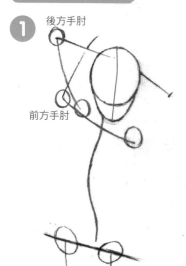

後方手肘

前方手肘

身體因為往前伸出的手臂和往後拉的手臂變成側身，但臉幾乎是正面的。要確實確認手肘的位置。

②

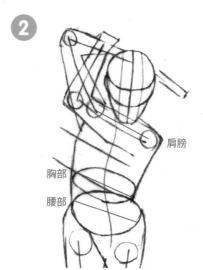

肩膀

胸部

腰部

肩膀→胸部→腰部這三個部位分別朝向哪裡，一邊確認身體的扭動狀態，一邊描繪出立體感。

③

後方手肘

前方手肘

肩膀

中心線

畫出正面的中心線後，就可以知道彎曲的狀態。要仔細描繪突出的肩膀和重疊的左右手臂。

④

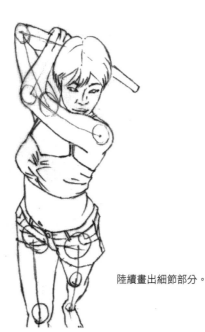

陸續畫出細節部分。

應用在插畫上

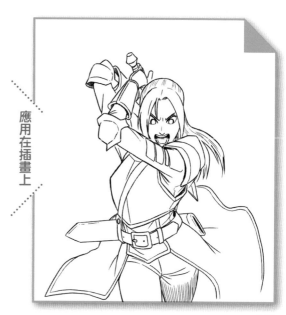

6

加入扭動的動作類姿勢

平行的視線

因為是伸出手臂再扭動的姿勢，所以背部不是完全朝向側面，而是捕捉從中心線往右肩的廣大範圍。

手肘在最前方，所以上臂和肩膀看起來擠在一起。

仰視

因為是扭動身體，將肩膀和手肘往前挺的動作，所以背部會擴展開來的。因此可以確認肩胛骨的圓弧狀態。

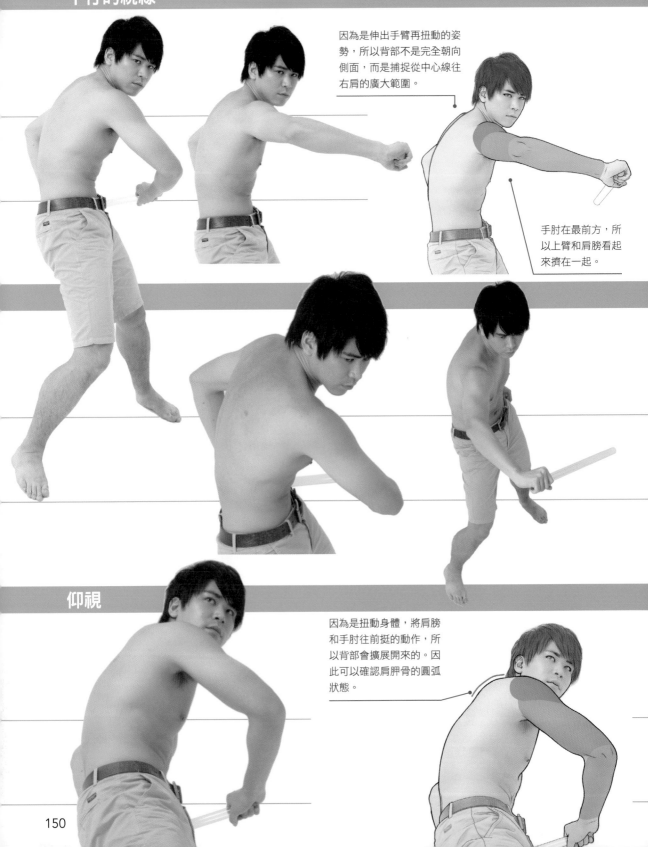

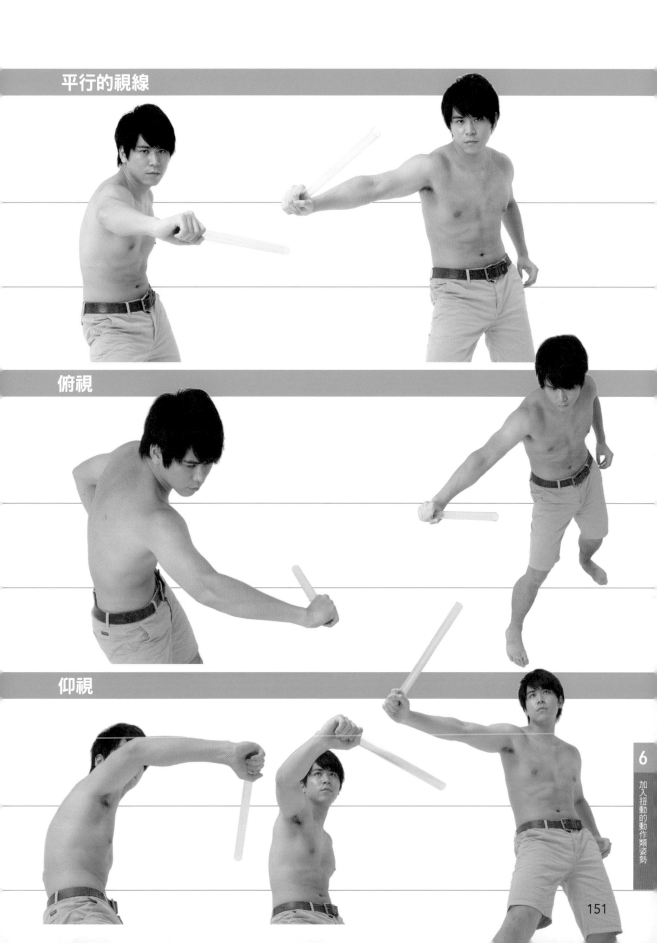

平行的視線

俯視

仰視

6

加入扭動的動作類姿勢

151

Lesson
33
拔劍的動作
（俯視・斜前方）

關注
焦點！

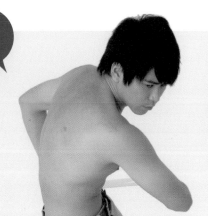

重點建議

可以按照一連串的轉頭流程來
思考，因為像是從側面往上砍
般地拔劍，所以背部**從駝背變
成往上彎曲**。和往下砍的動作
相反。要關注肩膀、手肘和手
腕的配置。

試著畫畫看

1

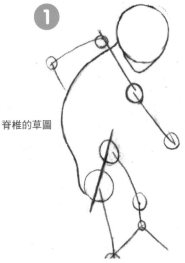

脊椎的草圖

這是背部朝向觀看者這邊，但臉也
看著觀看者的構圖。要確認關節和
脊椎的位置。

2

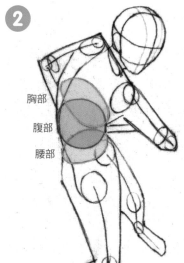

胸部
腹部
腰部

以草圖確認胸部、腹部、腰部的斷
面圖後，就能捕捉扭動的樣子。

3 後方的肩膀

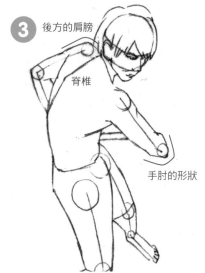

脊椎

手肘的形狀

整合從脊椎和腋下往背部的線條，
表現出背部的厚度。也要描繪出手
肘的形狀和肩膀的圓弧。

4

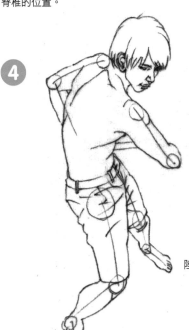

陸續畫出細節部分。

應用在插畫上

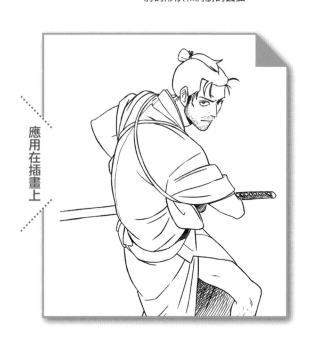

Lesson 34
拔劍的動作
（平行的視線・側面）

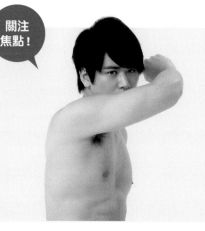

關注焦點！

※這是改變 P150 的手臂角度的範例。

※這是改變 P150 的手臂角度的範例。

重點建議

手臂的角度一改變，骨骼的位置關係和肌肉形狀也會改變。**描繪者要一邊掌握這些變化，一邊假想要從哪邊觀察這些情況。**必須理解身體應有的姿態和可以看到的空間。

◯ **試著畫畫看**

1

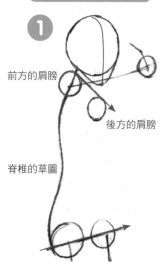

前方的肩膀

後方的肩膀

脊椎的草圖

手臂往上抬的肩膀會往上抬，看不見的後方肩膀則會往下垂。臉則是隔著眼前的手臂，將視線朝向觀看者這邊。

2

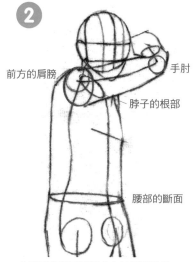

前方的肩膀

手肘

脖子的根部

腰部的斷面

也要確認被手臂遮住無法看到的脖子根部和下巴的位置。並想像腰部的斷面。

3

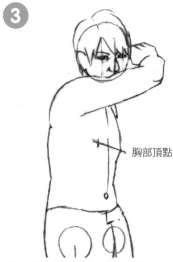

胸部頂點

決定前面的中心線和胸部頂點的位置，就能決定身體的厚度和肩膀的位置。

4

陸續畫出細節部分。

應用在插畫上

6

加入扭動的動作類姿勢

153

平行的視線

俯視

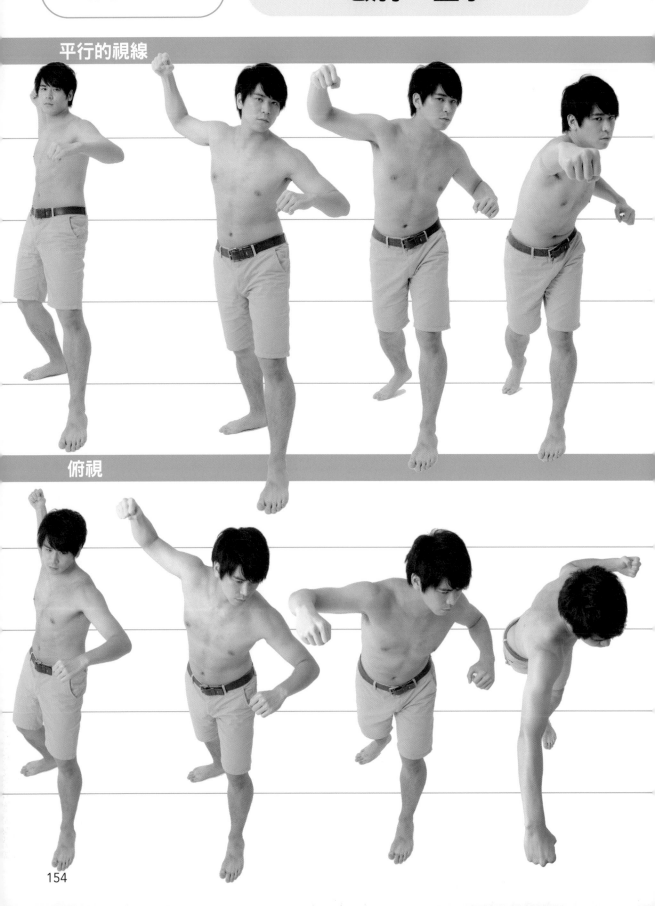

平行的視線

俯視

仰視

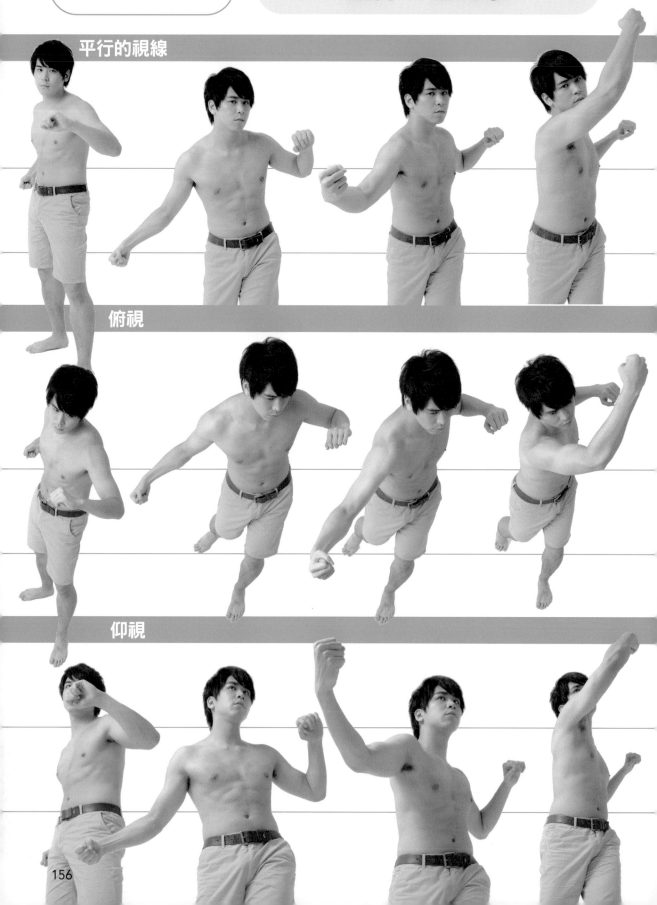

Lesson

35

毆打

（俯視・正面）

關注焦點！

重點建議

這是像上鉤拳一樣的動作。彎曲手肘的手臂隨著身體的扭動被拉到左邊頭上。描繪這個動作時，很適合將手和手肘作為主角。手臂的肌肉扮演了重要的配角。

◆ 試著畫畫看 ▶

1

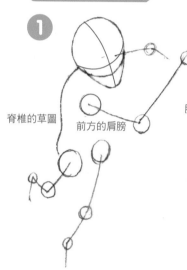

脊椎的草圖

前方的肩膀

要留意從肩胛骨、肩膀、手肘到手腕的動作是連貫的，同時描繪出草圖。

2

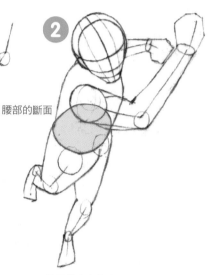

腰部的斷面

這是從上方觀察的構圖，所以可以看到肩膀上面的狀態。如果也捕捉到腰部的斷面圖，就能掌握俯瞰角度的上半身。

3

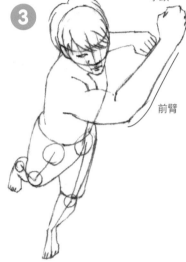

拳頭

前臂

要捕捉肩膀的肌肉（三角肌）、手臂肌肉，以及從手肘到手腕的凹凸狀態。也要確實描繪握緊的拳頭。

4

陸續畫出細節部分。

應用在插畫上

6

加入扭動的動作類姿勢

157

一般認為繪畫的基本是素描，但若試著思考何謂「素描」，答案則是透過描繪「看到的東西、感受到的東西」時的基礎，將實際物件「觀察、表現出來」。

思考如何描繪目標之前，最重要的就是先理解目標是如何構成的。去了解包圍自己的空間、目標的形成過程，就會成為描繪物件時的線索，並藉此認識畫圖的趣味性。

但實際上許多人會貿然做出自己的理解，而且確實有很多這種情況。曾經有插畫家針對我以前也畫過的蜻蜓作品給予建議。對方跟我說：「蜻蜓靜止不動時是張開翅膀停住的！」當時我提出的說明是「關於蜻蜓停在圍欄的畫作，我是為了要讓蜻蜓從側面看起來比較美，所以把翅膀畫成合起來的樣子。」出於反省的心態，後來我便開始留意各種情況、進行調查。也因此覺得這種經驗的累積很重要。

我想大家也都很喜歡繪畫、插畫、漫畫和動畫之類的作品，很多人想要嘗試描繪人物畫像。最近有各式各樣的作品，描繪目標也包含角色人物在內，樂趣增多，而挑戰畫圖的人也增加了。依照自己的方式去驗證嘗試描繪的人物畫作，也變成接下來的樂趣，成為繼續畫下去的重要要素。只要了解容易搞錯的姿態，知道人體動作中的活動原理，修正貿然做出的錯誤判斷，你的畫作就會越來越耀眼。即使是小事，只要知道一件事，就會越來越聰明。而且那個改變也會顯現在接下來的畫作中。

這次是以脖子、肩膀和手臂的關係為中心來探索畫法。觀察實際的人體動作，以容易了解的方式解說描繪插畫的技法。針對頭、脖子、肩膀、手臂和動作都會做出大又複雜的部位，盡量將照片及插畫清楚明白地排列並重新組合。我想作為大家繪畫的參考資料，這是很有幫助的。我認為學習畫圖這件事，就是這樣一個一個累積，一直到了解正反兩極的情況。

希望這本書能作為契機，讓大家實際感受到只在自己腦中思考描繪，和觀察實際物體之間的差異。

糸井邦夫

監修・解說

PROFILE

1948 年出生於京都吉田山。畢業於武藏野美術大學。在千代田工科藝術專門學校擔任專任講師，指導眾多科目的素描課程，同時持續發表繪畫作品。現在也在專門學校、文化教室教導學生，並主持「鉛筆俱樂部速寫會」。在這期間也以現代童畫會為首，在多項企劃發表作品。著有『クロッキー20 日間速習帳』（廣濟堂出版社出版）一書。擔任現代童畫會常任理事、日本美術家聯盟會員。

企劃合作・解說・插畫 横溝透子

PROFILE

自千代田工科藝術專門學校插畫科畢業後，開始製作資料館、分冊百科、技法書等插畫和立體作品。著有《手足の描き方マスターガイド》（廣濟堂出版社出版）一書。

MESSAGE

就像描繪自由線條、沉穩線條、沒自信但全力以赴的線條和表情，卻擺出相同臉孔一樣，我認為線條也包含感情。如果讀者能以這本書為契機，創造出栩栩如生的角色人物，我會非常開心。

導入及應用插畫・人體插畫 内田有紀

PROFILE

漫畫家、插畫家、專門學校講師／監修《※與小道具一起搭配使用的插畫姿勢集》、《※頭身比例小的角色插畫姿勢集　女子篇》（皆為HOBBY JAPAN 出版）。喜歡大叔、女性身體和肌肉。
（※繁中版由北星圖書事業股份有限公司出版）

MESSAGE

若頭部動作的畫法穩定，畫作也會穩定下來，對吧？！本書若能對讀者有所助益，即便只有些許幫助，我也會很高興。
就我個人來説，能描繪出平常不畫的系統角色，是很開心的一件事。

步驟插畫 山下佳代子

PROFILE

1989 年出生於埼玉縣。畢業於女子美術短期大學。持續在團體展、個展等活動發表作品。一邊從事活動，一邊育兒，設計、採購並製作販售會讓人感受到自然溫度的飾品、小東西與雜貨。

MESSAGE

我覺得表現（完成作品）是非常棒的一件事。表現的範圍越廣泛，就越想要持續追求下去。能培養學習事物、感受、心情和各種事情，同時又能給持續追求的讀者帶來一點幫助的話，那將會是我的榮幸。

6

加入扭動的動作類姿勢

成員介紹

攝影 ······················· 末松正義
模特兒 ···················· 小夜子
　　　　　　　　　　　　tatsuya
模特兒相關贊助 ······f-studio
　　　　　　　　　　　　株式會社 hinkes
設計 ······················· 萩原睦（志岐設計事務所）
人體插畫 ··············· 野林賢太郎
　　　　　　　　　　　　P10～15、P58、P86 下方
插畫解説 ··············· 橫溝透子
　　　　　　　　　　　　内田有紀
　　　　　　　　　　　　山下佳代子
企劃編輯 ··············· 森基子（HOBBY JAPAN）

透過 照片 與 圖解
完全掌握
脖子‧肩膀‧手臂的畫法

作　　者　HOBBY JAPAN
翻　　譯　邱顯惠
發　　行　陳偉祥
出　　版　北星圖書事業股份有限公司
地　　址　234 新北市永和區中正路 458 號 B1
電　　話　886-2-29229000
傳　　真　886-2-29229041
網　　址　www.nsbooks.com.tw
E-MAIL　　nsbook@nsbooks.com.tw
劃撥帳戶　北星文化事業有限公司
劃撥帳號　50042987
製版印刷　皇甫彩藝印刷股份有限公司
出 版 日　2021 年 12 月
I S B N　978-986-06765-1-8
定　　價　400 元

如有缺頁或裝訂錯誤，請寄回更換。

写真と図解でよくわかる　首・肩・腕の描き方
© HOBBY JAPAN

國家圖書館出版品預行編目(CIP)資料

透過照片與圖解：完全掌握脖子‧肩膀‧手臂的畫法 /
HOBBY JAPAN作；邱顯惠翻譯. -- 新北市：北星圖
書事業股份有限公司, 2021.12
160 面；19.0×25.7 公分
ISBN 978-986-06765-1-8(平裝)

1.插畫 2.繪畫技法

947.45　　　　　　　　　　　110011905

臉書粉絲專頁　　　LINE 官方帳號